# SALON DE 1847

TYPOGRAPHIE LACRAMPE FILS ET COMP.,
Rue Damiette, 2.

# SALON DE 1847

PAR

THÉOPHILE GAUTIER

PARIS
J. HETZEL, WARNOD ET C$^{\text{ie}}$,
RUE RICHELIEU, 76 — RUE DE MÉNARS, 10
1847

# SALON DE 1847

## I

*Considérations préliminaires. — Artistes refusés ou absents.*

Cette année, l'on a mis à la porte complétement ou en partie R. Lehmann, Chasseriau, Champmartin, Galimard, Alexandre Hesse, Gigoux, Corot, Odier, Guignet, Boissard, Vidal, Penguilly-L'Haridon, Desgoffe, Haffner, Oscar Gué, Beaume, Pingret, et bien d'autres

dont nous ne citons pas les noms, de peur de donner à notre article l'air d'un martyrologe. Les sculpteurs n'ont pas été mieux traités; ils comptent parmi leurs blessés Ottin, Dantan, Gayrard, Mène, Elschoet, Maindron.

On ne fera croire à personne que les ouvrages envoyés par ces artistes recommandables sous tant de rapports, et parfaitement connus du public, n'étaient pas dignes d'être mis sous les yeux.

Sans parler des artistes refusés, il manque au salon beaucoup de maîtres. M. Ingres, qui prend les louanges les plus vives pour des critiques, ne veut pas affronter le grand jour du Louvre ; Delaroche n'expose plus ; Ary Scheffer, Gleyre, Schnetz, Amaury Duval, Decamps, Cabat, Aligny, Jules Dupré, Meissonier, se sont abstenus. Eh bien ! malgré toutes ces absences, volontaires ou forcées, la jeune école française a dans les veines un sang si vivace et d'une pourpre si riche que les vides ne se sentent pas. — *Uno avulso, non deficit alter*; les élèves tiennent dignement la place des maîtres, et, franchement, il ne serait peut-être pas prudent à ceux-ci de rester trop longtemps éloignés de l'arène ; ils pourraient, en

y rentrant au bout d'un intervalle, trouver des jouteurs aussi habiles qu'eux à manier le ceste, et d'une vigueur plus juvénile.

Cette exposition, dénuée de l'attrait de la plupart des noms illustres, n'en est pas moins intéressante pour cela. La critique, moins distraite par les célébrités, aura le loisir de s'occuper de talents modestes et de mettre en lumière quelques nouvelles individualités.

## II

PEINTRES D'HISTOIRE.

M. Thomas Couture.

Le tableau qui attire invinciblement le premier les regards, c'est l'*Orgie romaine* de M. Couture, œuvre capitale par l'importance du sujet, la grandeur de la toile, et le mérite de l'exécution.

Sans contestation possible, l'*Orgie romaine* est le morceau le plus remarquable du Salon

de 1847. Depuis longtemps la critique n'avait eu à signaler un début si significatif. — Nous disons début, bien que M. Couture ait déjà exposé l'*Amour de l'or* et quelques autres toiles qui promettaient un peintre ; mais la distance franchie entre ces ouvrages et celui qui nous occupe est si grande, qu'on peut dire que M. Couture se pose pour la première fois devant le public.

Avant toutes choses, dans ce temps de travail à bâtons rompus et de gaspillage intellectuel, il faut savoir gré au jeune artiste du courage avec lequel il s'est enfermé et cloîtré dans son œuvre pendant quatre années, résistant aux tentations des besognes faciles et lucratives, et, ce qui est plus malaisé, à l'entraînement des flatteries dont on entoure les réputations naissantes. Il s'est tenu à l'écart, travaillant selon son cœur, ne reculant devant aucun sacrifice, excepté celui de son originalité, pour amener son tableau à bien. Le plus plein succès à couronné ses efforts. Sa toile immense rayonne à la plus belle place du salon carré, et recouvre les *Noces de Cana* de Paul Véronèse. Cette fois, l'on ne s'en plaindra pas trop.

Deux vers de Juvénal ont servi de texte à M. Couture :

> .......... Sævior armis
> Luxuria incubuit victumque ulciscitur orbem.

Qu'ils aient été le point de départ de sa composition, ou bien qu'ils soient venus, après coup, expliquer et comme illuminer d'une pensée philosophique des groupes déjà disposés sur la toile, c'est ce qui importe peu. Ils font à l'orgie romaine une préface heureuse, et lui donnent un sens plus profond.

La scène se passe dans une vaste salle soutenue par des colonnes d'ordre corinthien, qui se détachent sur le ciel pâle du matin, qu'on aperçoit au fond, à travers les interstices de l'architecture; des statues, aux physionomies sévères, aux attitudes solennelles, représentant les grands Romains des époques glorieuses, assistent, témoins impassibles, du haut de leur piédestal, aux débauches de leurs descendants dégénérés; on dirait qu'un éclair d'indignation brille dans leurs yeux blancs, et qu'un sarcasme de marbre crispe leurs lèvres sculptées. Cette rangée de spectateurs à l'élo-

quence muette est d'une invention poétique, et, chose rare, tout à fait dans les moyens de la peinture, peu apte à rendre des subtilités. Un des plus ivres de la bande grimpe sur le socle d'une des statues, et, comme pour dérider la gravité de ces pâles fantômes, porte aux lèvres du Paul-Émile ou du Brutus sa coupe pleine de vin; moyen ingénieux qui relie les Romains de marbre aux Romains de chair, les aïeux aux petits-fils, et précise l'insulte faite à ces nobles images par l'orgie qui se vautre à leurs pieds.

Un lit de repos couvert d'étoffes précieuses et des plus riches nuances supporte, suivant l'usage antique, plusieurs groupes de convives plus ou moins abattus par la débauche; car le moment choisi par le peintre est celui où le plaisir devient une fatigue et l'orgie une lutte, la période où la langue s'épaissit, où le sommeil pèse invinciblement sur les yeux, où les joues se martèlent, où la nature révoltée se refuse à de nouveaux excès, et se cabre comme un cheval à qui un maître insensé veut faire franchir un précipice.

Ils sont là couchés la tête basse, les bras pendants, les muscles dénoués, inertes et som-

nolents, vaincus par le vice, eux dont les ancêtres ont vaincu le monde. Le vin et les courtisanes ont été plus forts que les barbares : ces fronts que ne pouvaient faire plier les casques d'airain aux cimiers monstrueux penchent sous le poids des couronnes de fleurs; les coupes échappent à ces mains tremblantes qui autrefois se serraient si énergiques autour du pommeau des épées. Un jeune débauché encore peu aguerri à ces luttes s'est hissé sur le socle d'une statue, et rumine la malsaine mélancolie de l'ivresse dans la solitude qu'il s'est créée au milieu du tumulte. Plus loin, des esclaves emportent par les bras et les pieds, comme un corps mort, un naufragé de l'orgie qui a trop compté sur la puissance de son estomac; une femme à moitié nue étire ses bras et cambre son torse dans une espèce de bâillement nerveux qui fait craquer ses membres robustes, mais lassés par les fatigues de cette nuit orageuse. Ce mouvement de satiété et d'ennui est rendu avec une audace superbe et une trivialité magistrale, dignes des plus grands éloges.

Tous ne sont pas dominés à ce point. L'orgie comme la guerre a ses héros. Il est des na-

tures de marbre que rien ne fatigue ni ne souille, à qui la débauche laisse leur fraîcheur et qui se relèvent de leur couche impure aussi reposées que la vierge qui, l'aube venue, hasarde son pied rose hors de son chaste petit lit.

Au milieu de la toile, au centre du thalamus, le coude appuyé sur le genou d'un homme richement vêtu et qui semble l'amphitryon de la fête, une grande femme, qu'on pourrait prendre pour la personnification de Rome, s'allonge nonchalamment dans une pose qui rappelle les sculptures du Parthénon. Son beau corps, à l'exception des bras et de la poitrine, est couvert d'une de ces draperies blanches à petits plis ondoyants et fripés, que Phidias fait moutonner comme une écume autour de ses figures.

Elle est tranquille et sereine au milieu du déchaînement général; deux rivières de cheveux bruns coulent en ondes crépelées le long de ses tempes; ses yeux baignés d'ombre s'épanouissent comme deux fleurs noires dans la pâleur mate de son visage, qu'échauffe aux pommettes une imperceptible vapeur rose. Toute sa beauté a quelque chose de nocturne,

de voluptueux et de puissant. Quels baisers pourraient rougir cette chair de marbre, quels bras ployer ces flancs inassouvis? Ah! tout l'amour, tout l'or et tout le sang du monde ne viendraient pas à bout de la rassasier, cette belle au regard de sphinx, à la poitrine de statue, cette calme Messaline qui laisse pendre paresseusement son bras cerclé d'un serpent d'or, et sa main aux doigts étoilés de bagues.

Quel rêve d'impossible passe en ce moment sous ce front marmoréen? à quelle volupté irréalisable songe-t-elle après cette nuit aux fureurs orgiaques? Nul ne peut le savoir et n'oserait l'écrire s'il le savait.

Aux pieds de cette figure, point central de la composition, un jeune homme attire vers lui une belle fille aux chairs satinées, à la chevelure blonde comme le miel, qui se renverse en arrière avec un mouvement de molle résistance; de jeunes folles s'élancent après la couronne que leur tient haute un jeune convive à la grâce efféminée; des lèvres se cherchent et se joignent dans les demi-teintes du second plan; de gros hommes à faces de Vitellius s'épanouissent sous leurs couronnes de lierre et

de tilleul, vermeils, illuminés, dans toute la gloire de leurs joues bouffies et de leurs mentons à triples cascades, tandis que d'autres plus jeunes, une peau de panthère jetée sur un coin de l'épaule, chantent *Io Pœan!* en soulevant leur patère.

Dans le coin, à droite, se tiennent adossés aux colonnes deux personnages d'aspect rébarbatif et sévère, habillés modestement, un philosophe stoïcien sans doute, et un poëte satirique, Juvénal, si vous le voulez, venus là pour observer et pour moraliser, car ils ont l'air de juges et non d'acteurs dans la saturnale qui se déroule devant eux.

Deux amphores sculptées, l'une renversée et l'autre debout, qu'enroulent des guirlandes de fleurs d'une fraîcheur admirable, garnissent les vides du premier plan, amusent les regards par leur éclat harmonieux et les invitent à pénétrer dans la toile.

Nous avons tâché, autant qu'il est en nous et que les mots le permettent, de donner une idée de la composition de M. Couture avant de passer à l'appréciation des qualités et des défauts qu'elle renferme ; soin inutile sans doute pour les lecteurs de Paris, mais dont

nous sauront gré ceux qui, plus éloignés, n'ont pu voir cette grande page.

La localité générale du tableau de M. Couture est grise, mais d'un beau gris argenté, perlé, qui boit la lumière et la garde, d'un gris de Paul Véronèse, qui se dore, s'azure ou s'empourpre avec une égale facilité ; coloriste, au gré des gens qui veulent des bleus tout vifs, des rouges tout crus, M. Couture ne l'est pas ; mais si une gamme de tons habilement soutenue, si le rapport des nuances entre elles peuvent gagner ce titre, il appartient à l'auteur de l'*Orgie romaine*. Toutefois, en fait de couleurs, il nous a paru avoir plus d'harmonie encore que de mélodie : c'est clair, léger, agréable à la vue ; point de trous ni de taches, la perspective aérienne est parfaitement gardée ; il semble que l'on pourrait entrer dans la toile et aller s'asseoir sur le triclinium à côté de cette belle femme au regard mystérieux. L'architecture, admirablement traitée, ajoute beaucoup à l'illusion. Plusieurs figures ont un relief singulier, et se détachent complétement du fond.

Ce qui constitue l'originalité de ce tableau, c'est le mélange de vérité et de recherche du

style. — Le talent de M. Couture est naturellement *trivial :* qu'on ne donne à ce mot aucune mauvaise signification, trivial à la façon de Rembrandt, d'André del Sarte, de Jordaëns, de l'Espagnolet et de tous les maîtres plus curieux du vrai que du beau, du réel que de l'idéal ; son génie, et c'est là sa force, est essentiellement moderne ; cependant il a fait, comme il en avait le droit, son rêve romain ; il a étudié les statues, les bas-reliefs, les plâtres, et revêtu de son exécution vivace et flamboyante des silhouettes souvent antiques, académiques parfois. Le contraste de ce dessin et de cette couleur forme un contraste piquant ; tout cela est peint avec une fougue et un entrain que ne dépasseraient pas les plus chaudes esquisses. La touche est d'une sûreté magistrale et d'un aplomb étonnant ; ici la toile est à peine couverte, là elle disparaît sous de vigoureux empâtements ; un morceau du plus grand fini avoisine une portion martelée par une brosse furieuse ; c'est un mélange de choses suaves et brutales, de rusticités et de délicatesses, qui ne contrarient en rien l'harmonie générale ; car, vu à quelques pas, le tableau semble fait tout de la même palette.

Nous avons fait d'abord la part des beautés. Elle est grande, car nous sommes plus sensible à une qualité qu'à dix défauts. Un critique plus frappé des taches que des rayons aurait à faire plus d'une remarque sur le tableau de M. Couture. — Il rappelle, dans son ordonnance, la *Cléopâtre essayant des poisons* de Gigoux, œuvre remarquable à plusieurs titres. On peut alléguer, pour excuse, que la disposition du triclinium amène naturellement cette ressemblance. On aurait aussi le droit de demander au jeune peintre pourquoi il a oublié une chose assez importante dans une orgie, la table et les mets ; à l'exception des deux grands vases de pierre, plus aptes à contenir des fleurs que du vin, il n'y a dans cette vaste toile, peuplée de gens ivres, ni amphores, ni vases, ni aiguières, ni plats d'or ou d'argent, ni chair, ni poisson, ni fruits, ni pain, ni gâteaux, rien de ce qu'il faut pour banqueter à la manière antique ou moderne. Véronèse approvisionnait mieux ses festins que cela.—Aussi a-t-on dit, en riant, que c'était une orgie de peintre, et qu'on s'y nourrissait de beaux tons.

Nous reprocherons en outre à M. Couture d'avoir une tendance à fouetter de rouge les

coudes, les genoux, les talons et les mains de ses figures; ces martelages roses sur les gris nacrés des chairs, dont ils réveillent trop brusquement la froideur, malgré leur coquetterie apparente, ôtent de l'élégance et de la distinction aux figures. — D'ailleurs, les débauchés et les voluptueuses ont les chairs blanches et les mains pâles. Ces teintes vermeilles indiquent l'innocence, la virginité, la jeunesse dans sa fleur; la vertu a les bras rouges, c'est un diagnostic bien connu, et M. Couture n'a pas eu l'intention de représenter des sages et des vestales. Ces nuances vermillonnées ont de plus le désavantage d'indiquer un pays froid. Dans les climats chauds, une seule teinte mate revêt les corps des pieds à la tête: il est vrai que la lumière qui baigne les personnages de M. Couture semble tomber plutôt du ciel gris du nord que de la coupole de saphir du midi; ce qui n'empêche pas son tableau d'être une fort belle chose et d'éteindre toutes les toiles qui l'environnent.

Avec ses qualités et ses défauts, M. Couture est parvenu à une chose bien difficile aujourd'hui, à produire une vive impression sur les artistes et sur le public. Homme du monde ou

rapin, nul ne passe indifférent devant l'*Orgie romaine*, et ceux mêmes qui la voudraient plus antique lui reconnaissent un mérite hors ligne et un grand caractère.

Le jeune maître a gagné devant l'opinion publique la bataille décisive pour laquelle il avait appelé le ban et l'arrière-ban de ses forces.

Que le succès de l'*Orgie romaine* ne nous fasse pas oublier de dire que M. Couture a exposé deux magnifiques portraits : celui d'un homme, d'une singulière puissance de relief ; et celui d'une femme drapée dans un châle, peinture pleine de réalité, de souplesse et de vie.

# III

Le *Sabbat des Juifs à Constantine*, tableau refusé de M. Théodore Chasseriau. — MM. Gérôme, — Horace Vernet, — Ziégler, — Laëmlein, — Hippolyte Flandrin.

Sans la niaise férocité du jury qui a refusé M. Théodore Chasseriau, il se serait établi une lutte bien intéressante entre *l'Orgie romaine* et son *Sabbat des juifs à Constantine*, toile de sept mètres, composition immense, de la plus audacieuse originalité, où le jeune peintre, encore tout doré du soleil d'Afrique,

a renfermé une éblouissante vision d'Orient dans ce fin contour grec qu'il semble avoir emprunté aux artistes de Pompeï et d'Herculanum, et qui en faisait l'élève chéri du maître le plus sévère. Rien n'est à la fois plus barbare et plus pur, plus arrêté et plus flamboyant; on dirait un rêve peint; mais ce rêve si éclatant, si bigarré, si splendide, si plein de rayons de soleil et d'yeux de diamant, c'est la vérité, c'est la vie. Nous qui avons passé par cette rue dont les maisons s'étagent sur des escaliers renversés, qui pouvons saluer comme des connaissances ces belles têtes au vague sourire, au regard chargé de mystère, nous nous sommes cru transporté sur l'aile de l'oiseau-roc ou sur le tapis des quatre Fakardins dans le nid de vautours d'Achmet-Bey.

N'est-ce pas une honte et une infamie que quelques membres de l'Institut, dont les noms sont inconnus et les œuvres risibles, aient eu l'outrecuidance de rejeter un tableau de cette importance, qui, outre le mérite qu'il renferme, est le premier où l'Orient moderne soit représenté avec les proportions et le style de l'histoire? Est-il national de fermer les portes du Louvre à un ouvrage dont l'étrangeté même

témoigne de notre gloire ? En effet, ces figures chimériquement réelles, ces costumes fabuleusement vrais, ces maisons d'une exactitude invraisemblable, tout cela est devenu une ville française. Ces fantômes bariolés sont nos compatriotes. Le tableau ne fût-il pas — ce qu'il est — de première force, cette idée de révéler à la France les physionomies de l'Afrique, de lui présenter, comme en un bouquet, les plus purs types de ces belles races qui nous sont maintenant soumises, ne valait-elle pas d'être prise en considération, et d'amener à l'indulgence les esprits timides ou retardataires qu'auraient pu alarmer la fierté du dessin et la fougue de l'exécution ?

Est-ce qu'ils savent d'ailleurs ce qu'ils veulent, ces juges iniques ou absurdes, et souvent l'un et l'autre ? N'ont-ils pas repoussé, l'année dernière, une *Cléopâtre se faisant piquer par l'aspic*, du même peintre, sujet classique s'il en fut, et traité avec une élévation de style, une correction de dessin, une fermeté de pinceau et une puissance de couleur admirables ? Ce cadre, l'un des plus beaux de l'école moderne, semblait un carton de M. Ingres coloré par Titien.

Heureusement pour M. Chasseriau, sa belle chapelle de Sainte-Marie-l'Égyptienne, dans l'église de Saint-Merry, et ses gigantesques peintures murales au palais du quai d'Orsay, qui ne contiennent pas moins de deux cent trente figures, et qu'il vient d'ouvrir au public, cassent violemment l'arrêt du tribunal prévaricateur; les juges prévenus auront beau lui fermer le Louvre, personne ne croira que l'auteur de *la Vénus Aphrodite*, des *Troyennes au bord de la mer*, du *Christ descendant du jardin des Olives*, ne mérite pas un coin dans une exposition où M. Heim, l'un des juges, obtient un succès de fou-rire, par la peinture la plus grotesque qui ait jamais fait la grimace entre quatre morceaux de bois doré.

N'y a-t-il pas en outre une absurdité patente à ce qu'un jeune homme chargé, par la direction des Beaux-Arts, du travail le plus vaste de ce temps-ci, et à la plus belle place qui existe peut-être à Paris, soit jugé indigne d'appendre une toile sur la tenture verte, à côté de ces affreux portraits de bourgeois et de cucurbitacées pour lesquels le jury montre toujours la plus paternelle indulgence?

On dit qu'effrayés des clameurs qu'ils soulèvent et de la réprobation publique dont ils sont poursuivis, ces inquisiteurs de l'art, ces faiseurs d'exécutions secrètes, qui ont, pour noyer les jeunes réputations, un canal Orfano sous un pont des Soupirs, ont pris, à la fin, leur triste besogne en aversion; à leur chevet d'assassins se dressent, la nuit, les spectres des tableaux tués par eux, et, comme le meurtre d'une pensée est tout aussi grave que celui d'un corps, et qu'il vaut tout autant prendre la vie à quelqu'un que lui prendre la gloire, ils sont en proie à des insomnies amères et à des remords cuisants; ils vont, à ce que l'on assure, adresser une pétition au roi pour le supplier de les débarrasser de ces fonctions d'exécuteurs des basses œuvres. S'ils se repentent, à tout péché miséricorde...

Puisque nous sommes malheureusement privé du plaisir de rendre compte du *Sabbat des juifs à Constantine*, félicitons-nous de ce que le jury ait laissé passer, par distraction apparemment, un charmant tableau plein de finesse et d'originalité d'un jeune homme dont nous entendons parler pour la première fois, et dont c'est le début si nous ne nous trom-

pons : nous voulons dire *les Jeunes Grecs faisant battre des coqs,* de M. Gérôme.

Ce sujet, tout vulgaire en apparence, a pris sous le fin crayon et le pinceau délicat de M. Gérôme une élégance rare et une distinction exquise ; ce n'est pas, comme on pourrait le croire, au choix du thème adopté par l'artiste, une toile de petite dimension, comme cela est habituel pour de semblables fantaisies. Les figures sont de grandeur naturelle, et traitées d'une façon tout historique.

Il faut beaucoup de talent et de ressources pour élever une scène si épisodique au rang d'une composition noble, et que ne désavouerait aucun maître.

Au pied du socle d'une fontaine tarie où s'adosse un sphinx de marbre au profil écorné, et qu'entourent les végétations des pays chauds, arbousiers, myrtes, lauriers-roses, dont les feuilles métalliques se découpent sur l'azur tranquille de la mer, séparée de l'azur du ciel par la crête violâtre d'un promontoire, sont groupés deux adolescents, une vierge et un éphèbe, qui font battre les courageux oiseaux de Mars.

La jeune fille s'accoude sur la cage, qui a contenu les belliqueux volatiles, dans une

pose pleine de grâce et d'élégance. Ses mains effilées et pures s'entre-croisent et s'arrangent heureusement; un de ses bras presse légèrement sa gorge naissante, et le torse prend cette ligne serpentine si cherchée par les anciens; la cuisse, vue en raccourci, est dessinée savamment; la tête, coiffée avec un goût exquis d'une couronne de cheveux blond-cendré, dont les tons fins et doux tranchent à peine sur la peau, a une mignonnerie enfantine, une suavité virginale; les yeux baissés, la bouche entr'ouverte par un sourire de victoire, car son coq paraît avoir l'avantage, la jeune fille suit la lutte avec cette attention distraite d'un parieur sûr de son fait.

Rien n'est plus joli que cette figure couverte seulement d'un bout de draperie blanche et jaune que retient sur le glissant du contour un léger cordon de pourpre; cet assemblage de tons très-doux et très harmonieux fait valoir la blancheur dorée du corps de la jeune Grecque.

Le garçon, les cheveux ornés de quelque folle brindille, de quelque feuille cueillie au buisson, s'agenouille et se penche vers son coq, dont il tâche d'exciter la valeur. Ses

traits, quoique rappelant peut-être un peu trop le modèle, sont dessinés avec une finesse extrême ; on voit qu'il suit de tous ses regards et de toute son âme les péripéties du combat.

Quant aux coqs, ce sont de vrais prodiges de dessin, d'animation et de couleur ; ni Sneyders, ni Veeninex, ni Oudry, ni Desportes, ni Rousseau, ni aucun de ceux qui ont peint des animaux n'ont atteint, après vingt ans de travail, la perfection où M. Gérôme est arrivé tout d'un coup.

Le coq noir et lustré de reflets verdâtres, qui ne touche plus la terre, et s'élance le col recourbé, son triple collier de plumes se hérissant, l'œil furibond, la crête sanglante, le bec ouvert, les pattes ramenées au poitrail, et présentant à l'adversaire deux étoiles d'ongles menaçants et d'éperons formidables, est une merveille de pose, de dessin et de coloris.

Le coq au pelage cuivré de nuances rousses, qui s'écrase contre le sol, relève la tête sournoisement, et tend son bec comme un glaive où doit s'embrocher son trop fougueux adversaire, n'est pas moins digne d'admiration.

Ce qu'il y a surtout de remarquable dans ces coqs, c'est qu'à la plus parfaite vérité ils

joignent une élégance, une noblesse singulières. Ce sont des coqs épiques, olympiens, et tels que Phidias les aurait sculptés aux pieds d'Arès, le dieu farouche enfanté par Hêrê sans la participation de Zeus.

Enfants et coqs font du tableau de M. Gérôme une des plus charmantes toiles de l'exposition. Quel délicieux dessus de porte pour la salle à manger d'un roi ou d'un Rothschild!

Cette année, Horace Vernet a fait trêve à son épopée d'Afrique. Il ne couvre plus tout un côté du salon de ses panoramas militaires tracés d'une main si prompte et d'un pinceau si alerte.

Deux tableaux composent tout son bagage : l'un est le *Portrait équestre du roi au milieu de ses fils;* l'autre, une *Judith,* thème favori auquel l'artiste aime à revenir.

Très-probablement Horace Vernet n'obtiendra pas, avec ce portrait, le succès que lui ont valu, auprès du public, *la Smala* et *la Bataille de l'Isly;* c'est pourtant une des meilleures choses qu'il ait faites ; mais il n'y a là ni sujet, ni drame, ni palanquins se renversant avec des dromadaires qui les portent, et répandant

sur le sable leur charge de femmes comme un écrin qu'on jette à terre et dont s'égrainent les bijoux, ni avare sauvant son trésor, ni négresse idiote agitant le hochet de la folie au milieu du tumulte et de l'épouvante; aucun de ces épisodes demi-grotesques dont la foule est si friande. Mais ces chevaux vus de face présentent des difficultés de raccourci que personne à coup sûr n'eût pu surmonter aussi heureusement qu'Horace Vernet. Ils sont bien dessinés, bien peints, sauf quelques nuances criardes, quelques brillants outrés, qui n'appartiennent qu'au vernis de la Chine de lord Elliot, et dont jamais la robe d'un quadrupède n'a pu se lustrer, pour moirée et soyeuse qu'elle fût. Le frisson de la lumière chatoie vivement, nous le savons, sur le poil d'une bête de race bien nourrie et pleine de vigueur; mais nous ne pensons pas que les éclairs métalliques dont flamboie le cheval noir, ou plutôt violet, qui piaffe à la gauche du roi, aient jamais illuminé le poitrail d'aucun coursier.

Les personnages, d'une ressemblance suffisante, sont bien en selle, sans roideur, et suivent bien le mouvement de leurs montures.

Au fond, par derrière, à travers une grille surmontée d'un écusson fleurdelisé, on aperçoit, au milieu de la cour du palais de Versailles, un Louis XIV de bronze chevauchant fièrement sur un coursier d'airain.

Cette disposition bizarre et nécessaire de six personnages équestres, qui s'offrent tous de front au spectateur, préoccupe d'abord l'œil, qui ne sait trop où s'arrêter, mais qu'attirent bientôt et que ramènent au centre de la composition le blanc argenté du cheval que monte le roi et la lumière plus largement répandue sur le noble père de cet escadron de princes.

Nous trouvons le fond un peu trop étroit; quelques pieds de plus dans tous les sens eussent donné de l'air et de la grâce au groupe des cavaliers.

La *Judith* nous semble un des tableaux les plus malheureux d'Horace Vernet. Même dans ses toiles les plus rapidement brossées, il y a toujours du mouvement, de l'adresse, de l'esprit, une sûreté d'emporte-pièce dans la touche; ici, nous le disons à regret, tout est gauche, pénible, maladroitement emmanché; la composition a toutes les peines du monde à se loger dans le cadre. Le malheureux Holo-

pherne, outre le désagrément d'avoir eu la tête coupée, éprouve encore celui de ne savoir où mettre ses jambes, et se contourne dans une mare de sang de la façon la plus incommode pour lui et pour le spectateur. Judith, au bout d'un bras d'une roideur automatique, tient un yatagan émaillé de caillots pourpres, et jette de l'autre la tête du général assyrien dans un cabas de tapisserie, substitué, on ne sait pas trop pourquoi, au sac biblique tenu ouvert par la servante traditionnelle. Horace Vernet a commencé depuis longtemps cette mascarade à la bédouine des sujets de l'Ancien Testament.

Nous ne protesterions pas contre ces fantaisies, car nous admettons très-bien, dans le *Mariage de la Vierge* de Raphaël, le jeune homme en pantalon rouge qui brise des baguettes sur son genou ; et nous ne sommes nullement choqué des anachronismes de costume des maîtres vénitiens, parce qu'ils sont involontaires et naïfs ; si les plis du bournous étaient agencés dans un grand style, si toutes les petites verroteries de la toilette arabe étaient rendues avec largeur, et si, à défaut de la vérité historique, la vérité humaine, la

vérité éternelle, brillait dans la figure; si cette Judith avait le corps d'une des filles des tribus errantes, les formes fines et nerveuses, le feu dans l'œil, le souffle dans la narine, la palpitation du cœur sous un sein ému, que nous importerait qu'elle fût accoutrée en femme de Tuggurt ou de Biskarra, au lieu de porter les habits somptueux d'une riche veuve de Béthulie?

Cet ajustement romanesque n'est pas même arrangé avec l'élégance qu'on est en droit d'attendre des costumes de fantaisie. La ceinture, placée très-bas, allonge démesurément le torse et fait paraître court le reste du corps. Pourquoi aussi cette large plaque d'un rouge équivoque qui tache la robe de la sainte meurtrière vers le milieu de la cuisse gauche? Cela donne à la scène un air de boucherie dégoûtant.

Nous ne sommes pourtant pas bien petite maîtresse en fait d'art. Les écorcheries de Ribera, les supplices de Zurbaran, toutes les atrocités de l'école espagnole, toutes les sauvageries de Salvator Rosa et de Michel-Ange, de Caravage, n'ont rien qui nous répugne et nous fasse reculer; déchirez les poitrines à

pleines mains, faites couler des cascades d'entrailles et ruisseler à flots le sang sous la hache des tourmenteurs; peignez des têtes coupées avec leurs vertèbres blanches dans la sombre pourpre; bleuissez de coups et de meurtrissures la chair livide du Christ et des martyrs : c'est bien, nous ne détournerons pas les yeux; mais alors, soyez violents, soyez féroces, soyez terribles, sauvez-nous du dégoût par l'effroi; ayez l'affreuse beauté qui rend un cadavre de l'Espagnolet l'égal d'une nymphe du Corrège; mais, pour Dieu, point d'horreur cotonneuse, point de tuerie mollasse, point de caillots de sang en gelée de groseille. Que le bourreau puisse apprécier vos décapitations!

M. Ziégler, lui aussi, a fait une *Judith*; car ce sujet, mis à la mode par la tragédie de madame de Girardin, foisonne au Salon, où l'on en compte cinq ou six. Il l'a entendu d'une façon toute différente ; ce qui prouve qu'il n'y a pas, à vrai dire, de sujet, mais bien mille manières de sentir.

La *Judith* de M. Ziégler est logée plus à l'aise dans sa toile que celle d'Horace Vernet. Elle l'occupe toute seule.

L'instant choisi par le peintre est celui où l'héroïne transportée d'enthousiasme approche des murailles de Béthulie. — Dans l'exaltation du triomphe, elle a marché vite, et sans doute laissé en arrière sa servante au pas alourdi.

Un ciel épais comme l'ivresse, noir comme la mort, et que zèbrent à sa portion inférieure quelques estafilades rouges que l'on prendrait pour des coups de sabre, l'aurore qui se lève louche et sanglante sur une crête de collines sombres, sert de fond à la figure qui tient d'une main le glaive, et de l'autre élève la tête d'Holopherne, qu'elle semble montrer aux habitants de Béthulie, qu'on ne voit pas, mais qu'on peut supposer penchant le corps hors des créneaux, et s'élançant, par les portes trop étroites, au-devant de la libératrice.

M. Ziégler a cherché pour sa *Judith* un type oriental et cruel qu'il a réalisé à souhait ; cette femme, au corps souple et vigoureux, au teint de bistre, aux cheveux et aux sourcils bleus, aux grands yeux sauvages cernés de *grhôl*, au nez aquilin, aux lèvres arquées fièrement, malgré sa beauté incontestable, nous

semble une mortelle de bien farouche approche, et Holopherne, au moins, n'a pas été pris en traître.

La tête du malheureux général assyrien, que brandit la virago, a encore quelques restes de frisure à la barbe, et une natte à moitié défaite se mêle à ses cheveux coagulés par le sang, détail ingénieux, qui montre que la mort a surpris Holopherne au milieu de voluptés dans une nuit de débauche.

Une tunique brune serrée par une ceinture de cuir, et laissant voir par-dessous une robe blanche richement brodée à la poitrine, quelques coraux dans les cheveux et à la poitrine, forment à l'héroïne de Béthulie une toilette très-pittoresque, mais peut-être un peu trop simple, surtout si l'on songe que, d'après le texte de la Bible, Judith s'était parée de ses plus riches ornements. Peut-être trop de luxe d'étoffes et de pierreries aurait-il dérangé la gamme sobre et l'effet austère que l'artiste s'était donnés pour programme, car il excelle à peindre ces détails et à leur donner la réalité la plus surprenante, comme peut en faire foi la poignée du glaive sur lequel s'appuie la main de la Judith, et dont l'or soutient sans

peine le voisinage de la dorure du cadre auquel elle touche presque.

Ce tableau, d'un aspect ferme et décidé, rappelle pour la netteté des contours, la localité rembrunie des chairs et des étoffes, le caractère violent et sombre de la composition, certains maîtres de l'école espagnole, Alonzo Cano ou Juan Valdez Leal.

Outre la *Judith*, M. Ziégler a exposé une *Vision de Jacob*, où le rêve biblique est interprété d'une façon nouvelle. — Le jeune pasteur, étendu sur un lit de mousse et de gazon, répand ses cheveux d'or comme les flots d'une urne sur la pierre qui lui sert d'oreiller. Le sommeil a jeté sa poudre sous ses paupières baissées, mais il voit des yeux de l'âme.

Ceci, c'est la partie réelle du tableau, et tout y est peint avec une conscience minutieuse destinée à faire valoir la partie fantastique et vaporeuse. Les rayons du soleil dorent tout ce premier plan avec une intention peut-être un peu trop marquée.

A partir de là, nous faisons un *voyage dans le bleu*, mais dans un bleu d'un outremer encore plus foncé que celui de Tieck. Toute la vision est illuminée par une lumière de grotte

d'azur dont il est très-difficile d'apprécier la vérité. Dans cette atmosphère de feux de Bengale se déroule toute une théorie de figures angéliques remontant et descendant l'échelle mystérieuse ; ces esprits révèlent l'avenir au dormeur en lui présentant divers symboles. Le moment choisi est celui où passe le groupe des anges portant les emblèmes des arts ; la houlette des pasteurs, la gerbe du laboureur, les grappes de la vigne, les fruits des vergers et les fleurs des jardins précèdent ceux qui portent les symboles de la musique, de l'architecture et de l'art céramique, — ô grès de Voisinlieu, que faites-vous ici ? — Viennent ensuite les anges qui représentent la peinture, la sculpture, la gravure, la poésie ; puis enfin, sur un plan éloigné, des figures voilées qui révéleront à Jacob les arts à venir encore ignorés de nous.

Nous empruntons à M. Ziégler lui-même cette explication d'une ingéniosité un peu laborieuse. Le songe de Jacob serait alors la révélation des destinées de l'humanité.

Il y a dans cette foule angélique de charmantes figures, des poses et des tournures d'une grâce ravissante, et qu'on apprécierait

davantage, si tout cela n'était baigné de cette lueur bizarre qui ôte aux tons leur valeur relative, et donne à ce côté de la composition un aspect de camaïeu. Dans les paysages élyséens de Breughel de Paradis, il y a des lointains vaporeux d'une tendresse azurée tout à fait idéale, et dont M. Ziégler aurait pu emprunter quelques nuances pour colorer plus mollement sa vision.

Ces deux tableaux si différents l'un de l'autre montrent chez M. Ziégler un esprit inquiet, chercheur, toujours en quête de nouvelles voies. — Certes, le peintre de *Giotto*, du *Saint Georges*, du *Saint Luc peignant la Vierge*, etc., n'avait qu'à suivre le chemin où ses premiers pas s'étaient empreints si fortement, et n'avait pas besoin de se mettre à la poursuite d'autres théories et d'autres manières : eh bien! chaque année il se lance après un nouveau rêve, et ne garde de lui que cette précision de touche et cette *maestria* de pinceau à laquelle on le reconnaît toujours. La peinture même ne lui suffit pas, et jetant sa palette de côté il cherche le galbe d'un vase et le profil d'une anse. Moins spirituel et moins ingénieux, il serait peut-être un plus grand

peintre. Il a trop cédé aux curiosités de son esprit et disséminé de puissantes facultés d'invention et d'exécution.

Le même sujet de *la Vision de Jacob* a été traité dans des dimensions colossales par un peintre bavarois récemment naturalisé français, M. Laëmlein. Il y a du mérite et de l'originalité dans cette grande toile, placée trop haut pour que l'on puisse apprécier sûrement les finesses de l'exécution : le Jacob renversé en arrière palpite bien sous la vision ; les anges et les figures mystiques ont des tournures assez fières et se campent sur les marches de l'escalier avec une certaine crânerie strapassée, et un certain goût, contourné, demi-florentin, demi-rococo, saupoudré d'un peu de Cornelius, qui ne manquent pas d'effet et de ragoût.

Cette tendance à imiter le faire de l'ancienne école française ou des maîtres de la décadence italienne se retrouverait dans beaucoup d'autres tableaux. Nous ne voyons pas là grand mal. Ces peintres, beaucoup trop méprisés, possédaient des qualités nombreuses, la facilité, l'abondance, la souplesse, le mouvement, et c'était encore des hommes

prodigieusement doués que Luca Jordano, Pietre de Cortone, Tiepolo, Carle Maratte, en Italie, et, en France, Jouvenet, Mignard, Subleyras, Natoire, Lemoine, et les autres *flamboyants.*

M. Hippolyte Flandrin, qui nous a donné cette année un *Napoléon* si roide, si perpendiculaire, aurait bien fait de les étudier pour s'assouplir un peu.

Quelle étrange aberration que cette figure sans vie, sans couleur, sans modelé, plaquée sur ce fond d'indigo, hissée sur cette espèce de chaise de pierre ou de bois soutenue par un terrain jaunâtre! Dans quel monde cela se passe-t-il? est-ce dans Saturne ou dans Mercure? Assurément, ce n'est pas dans notre globe sublunaire. — Voilà où les conséquences excessives d'une idée systématique peuvent conduire un homme de talent, car il y a même dans cette désastreuse toile beaucoup de science et de mérite.

Nous n'insisterons pas davantage. M. Hippolyte Flandrin a fait les belles peintures murales de Saint-Germain-des-Prés, le meilleur travail et le mieux approprié à sa destination qui, depuis longtemps, ait été exécuté dans

les églises. Son Christ entrant à Jérusalem, et se traînant sur le chemin de la croix, demande grâce pour son Napoléon. Et d'ailleurs, nous ne saurions garder rancune au peintre de ces adorables portraits de femme, devant lesquels nous avons passé, aux précédents Salons, tant de douces heures de contemplation silencieuse.

# IV

MM. Eugène Delacroix, — Papety, — Chérelle, — Appert, — Duveau, — Lenepveu, — Fernand Boissard.

Eugène Delacroix est toujours sur la brèche avec une ardeur juvénile ; il prend les outrages du jury pour ce qu'ils valent, et, si on lui refuse un tableau, il en renvoie quatre; il ne veut pas faire de petites chapelles à part comme certains maîtres, et, comme certains autres, il ne met pas une digue à son filet d'eau pour lui donner l'air d'un torrent,

quand au moment favorable on lève la bonde de la mare.

Sans orgueil féroce et sans prétention outrée, il expose tranquillement ce qu'il a fait cette année-là, cadres restreints ou grandes toiles, selon son caprice ou ses travaux; il sait, et c'est là le secret de sa force, que le contact de la foule est pour l'artiste ce qu'était pour Antée le contact de la terre maternelle : il lui rend une nouvelle vigueur. Ce bruit, ces injures, ces louanges ont leur utilité et leur enseignement, c'est la vie; et nul ne gagne à se séparer de la vie universelle. Aux natures bien douées, l'injustice même est salutaire : elle produit une réaction intérieure et extérieure.

Ainsi, Eugène Delacroix, depuis bientôt vingt ans, sans se laisser endormir par l'éloge ou aigrir par le blâme, a fait voir au public toutes les œuvres qui lui sont venues à l'esprit et au pinceau; il n'a dérobé aucune phase de son développement : ni les tâtonnements de l'essai, ni les barbaries de l'esquisse, ni le chaos des rêves plutôt entrevus que fixés, n'ont inquiété son amour-propre; il n'a même pas craint de laisser voir des choses qui ont

pu paraître extravagantes au moment où il les produisait, sachant qu'un certain mauvais est le paradoxe du bon.

Aussi quelle variété, quel talent toujours original et renouvelé sans cesse ! comme il est bien, sans tomber dans le détail des circonstances, l'expression et le résumé de son temps ! Comme toutes les passions, tous les rêves, toutes les fièvres qui ont agité ce siècle ont traversé sa tête et fait battre son cœur ! Personne n'a fait de la peinture plus véritablement moderne qu'Eugène Delacroix. Que d'octaves à son clavier pittoresque, et quelle gamme immense parcourue depuis *la Barque du Dante !* Le moyen âge éblouissant ou terrible, l'Orient antique et moderne, la Grèce d'autrefois et la Grèce d'hier, que n'a-t-il pas fait? Batailles échevelées et flamboyantes, scènes de repos épanouies en bouquet de couleurs ; intérieurs mystérieux où passent comme des ombres les moines de Lewis ; cours moresques où les pierreries ruissellent à travers les fleurs et les femmes ; marines où la vague monstrueuse berce des barques aussi effrayantes que le radeau de *la Méduse ;* tranquilles paysages où brillent le bournous blanc et la

selle rouge de l'Arabe; lions tenant leur proie dans les griffes, tigres s'élançant pour la saisir; chevaux immobiles ou au vol, il a tout compris et tout rendu. L'amour, la terreur, la folie, le désespoir, la rage, l'exaltation, la satiété, le rêve et l'action, la pensée et la mélancolie, ont été exprimés tour à tour avec la même supériorité par ce génie shakspearien, impartial et passionné à la fois comme le poëte anglais.

C'est là un artiste dans la force du mot! il est l'égal des plus grands de ce temps-ci, et pourrait les combattre chacun dans sa spécialité. Que mettre à côté du *Plafond d'Homère*, de M. Ingres? la coupole de la chambre des pairs; — des plus religieuses compositions de Flandrin? — *le Christ au jardin des Oliviers* et la sublime *Pietà* de Saint-Denis du Saint-Sacrement; — des peintures murales de Chasseriau au quai d'Orsay? celles de la salle du Trône à la chambre des députés; — des batailles et des scènes africaines d'Horace Vernet? *le Pont de Taillebourg* et les *Cavaliers maures*; — du *Supplice des crochets* de Decamps? les *Convulsionnaires de Tanger*; — de l'*Orgie romaine* de Couture? le *Sardanapale*;

— des *Marguerite* de Scheffer? l'illustration de *Faust* ; — des *Orientales* de Diaz? *la Noce juive* ; — des *Marines* d'Isabey? *la Barque de don Juan...* ; — des *Scènes d'inquisition* et des *Galilée* de Robert Fleury? *le Tasse dans la prison des fous*, le *Massacre de l'évêque de Liége.*

Nous ne voulons pas pousser plus loin cette liste; ce qui serait aisé, car les plus forts, un jour ou l'autre, rencontrent dans leur route Delacroix avec un tableau qu'ils voudraient avoir fait et qui devient leur inquiétude. Que ne donneraient pas Jules Dupré pour avoir peint la verdure de *l'Élysée des poëtes*, et Marilhat le ciel de *la Revue marocaine?*

Cette fois notre artiste n'a exposé que six toiles peu importantes comme grandeur, mais qui n'en offrent pas moins d'intérêt. Ce sont: le *Christ en croix*, les *Exercices militaires des Marocains*, un *Corps-de-garde à Méquinez*, des *Musiciens juifs de Mogador*, des *Naufragés abandonnés dans un canot* et une *Odalisque*.

Le Christ, attaché à la croix, dresse sa pâleur dans un ciel noirâtre, dont les crevasses laissent filtrer quelques reflets de cuivre. Au pied de l'arbre sublime ricanent quelques in-

sulteurs, coupés à mi-corps par la toile. Au second plan, des soldats romains, à cheval, semblent garder le gibet et repousser la foule.

Il y a dans ces chairs livides baignées d'ombres grises quelque chose de la morbidesse et du clair-obscur du *Christ mourant*, la dernière œuvre de Prud'hon. Certains Crucifix de Murillo, blancs sur des fonds noirs, rappellent vaguement l'effet de celui dont nous parlons.

Les *Exercices militaires marocains* ressemblent fort à ce que l'on appelle en Algérie une fantasia.

Voici l'explication que M. Delacroix donne de la scène qu'il représente :

Des cavaliers, en nombre quelquefois très-considérable, partent tous à la fois en poussant des cris et en agitant leurs armes ; ils sont ordinairement servis à merveille par l'ardeur et l'émulation de leurs chevaux. Quelquefois, le caprice de ces derniers donne lieu à des accidents. Au bout de la carrière, chaque cavalier tire son coup de fusil en arrêtant tout court sa monture pour aller recharger. Cette dernière manœuvre n'est pas non plus sans inconvénient, à cause des accidents du

terrain et de l'impétuosité des chevaux, très difficiles à comprimer brusquement, malgré la violence du mors; — cela s'appelle courir la poudre.

On ne saurait imaginer l'ardeur et la furie de ces chevaux : les uns piaffent, se cabrent et tournent la tête pour se soustraire à l'action de la bride; les autres s'élancent à plein vol; l'un d'eux est déjà hors de la toile; l'on n'aperçoit plus que sa croupe, sa queue qui s'échevèle, ses jarrets qui se détendent comme des arcs d'acier et ses sabots qui jettent l'espace derrière eux.

Les cavaliers sont d'une faroucherie et d'une férocité d'exécution extraordinaires : ils se tiennent debout sur leurs larges étriers, brûlent leur poudre, jettent en l'air leurs longs mousquets, se courbent sur le col de leurs sauvages montures avec une fougue et une liberté de mouvement incroyables.

On ne sait pas comment Delacroix a pu saisir ces silhouettes fugitives : il faut se dépêcher de regarder cette peinture, car elle passe au galop.

Un fond de montagnes plaquées à leurs bases de sombres verdures est d'une puissance de

ton et d'un effet à rendre jaloux un paysagiste de profession.

Le *Corps-de-garde de Mequinez* est une composition très-bizarre, et qui, sauf la différence des lieux et des costumes, rappelle les corps-de-garde de nos soldats citoyens d'un arrondissement quelconque.

Dans ce bienheureux corps-de-garde de Mequinez, ce que vous apercevez d'abord, ce sont des brides, des harnais et des armes pendus à la muraille, d'où ils ruissellent avec ce scintillement lumineux qui, même dans l'ombre, ne fait jamais défaut à Delacroix; ensuite on distingue par terre un entassement de ces selles barbares à troussequins démesurés, à prodigieux étriers de cuivre; puis des morceaux de bournous, de haïcks, de gandouras, et là dessous, çà et là, un bras flottant, une tête qui roule buvant à pleines gorgées à la noire coupe du sommeil. — C'est ainsi que ces honnêtes Mequinois montent la garde!

Voilà un de ces concerts comme nous en avons tant entendu en Afrique; trois grands drôles à mine grotesque ou patibulaire, au teint de cigare, aux yeux de charbon, aux mouvements de macaque, accroupis par terre

avec des plis d'articulations impossibles pour nous autres Européens, l'un soufflant par le nez dans sa flûte de roseau, l'autre râclant son rebeb, posé sur la pointe, entre ses jambes, comme une contrebasse ; le troisième tannant avec son pouce la peau de son tarbouka, tous dodelinant de la tête comme des poussahs, jetant de temps à autre de petits cris aigus, fermant les yeux à moitié comme enivrés de leur propre harmonie. Comme ils sont bien campés sur un bout de natte ou de tapis kabyle, dans ce bouge blanchi à la chaux et plaqué de quelques carreaux de faïence ! — Il nous semble y être et entendre le son perçant de la flûte, le chevrotement du rebeb et le rhythme obstiné du tarbouka.

Les *Naufragés abandonnés dans un canot*, sans valoir, pour l'importance de la composition et l'intérêt du drame, la grande *Barque de don Juan*, n'en sont pas moins un épisode saisissant et plein de poésie. — Quelle pose noblement désespérée que celle de la figure qui se renverse à la poupe du canot et s'appuie la nuque sur l'étambord avec une roideur déjà cadavérique ! Et ces deux hommes qui lancent à la mer le corps mort, et ceux qui

rampent à plat ventre sur le plancher du canot ; et ce ciel gros de pluie, et cette eau verte, et cette lanière d'écume que le vent arrache à la crête de la lame, tout cela n'est-il pas de la plus heureuse invention ?

L'*Odalisque* est un tour de force de coloris. Son corps, onduleux et souple, baigne de la tête aux pieds dans l'ombre fraîche d'une chambre fermée. Nul rayon, nul reflet ; et pourtant, dans cette teinte crépusculaire, tous les objets ont leur valeur ; le rouge n'est pas du brun, le bleu n'est pas du noir ; la pose du bras qui s'allonge sur la hanche et tient ouvert un écrin d'où s'échappe un collier de perles, est pleine d'élégance et de nonchaloir : ce tableau est un des plus faits du maître ; point de taches, point de touches brusques, tout est fondu, moelleux, assoupi ! Les couleurs font la sieste comme l'odalisque.

*Le Passé, le Présent et l'Avenir*, composition symbolique de M. Papety, nous satisfait médiocrement : ces abstractions ne se prêtent guère à la peinture, et bien que nous soyons très-accommodant en matière allégorique, il nous est difficile de reconnaître ces trois façons d'être du temps dans les figures grou-

pées par M. Papety dans un milieu vague et sombre.

Le temps n'existe que par rapport à nous. Ce que nous appelons le présent, par exemple, ne saurait être apprécié ; — nous courons entre le passé et l'avenir sur un fil plus ténu que la lame du rasoir le mieux affilé, ou que ce pont d'Alsirat de la mythologie mahométane, aussi délié qu'un fil d'araignée dédoublé mille fois, et que les justes seuls peuvent franchir sans encombre. — L'heure qui sonne n'est déjà plus l'heure qui est. — Il n'y a pas de présent ; ce que l'on entend vulgairement par ce mot est aussi loin de nous, aussi hors de notre portée que la première minute de la création. Le présent n'est fait que de passés plus ou moins jeunes ; c'est tout au plus si l'on peut appeler de ce nom la pulsation de la seconde à la montre qu'on tient à la main ; un battement de notre cœur, voilà tout ce que nous possédons, et encore... Mais n'allons pas nous enfoncer, à propos de peinture, dans la métaphysique la plus ténébreuse, et ne reprochons pas d'une façon inintelligible à quelqu'un de n'être pas clair.

Le Passé a la forme d'un vieillard, comme

dans toutes les iconographies possibles. Le Présent est représenté sous la figure d'un homme fait, d'une physionomie atroce et d'une laideur repoussante. L'Avenir nous apparaît avec l'aspect d'un grand ange tenant un flambeau, une étoile au front, et vêtu d'une longue robe blanche où les tons glauques et verdâtres sont prodigués peut-être par une idée de symbolisme, le vert étant la couleur de l'espérance.

Les gens bien informés veulent voir là-dedans une pensée phalanstérienne : — ce Présent si laid personnifierait ce que les écrivains de la *Démocratie pacifique* appellent les *civilisés*, qualification assez mal choisie, car elle ferait croire qu'eux sont les barbares, ce qu'ils ne veulent pas dire et ce qui n'est pas. Sans doute les *civilisés* ne sont pas beaux ; on n'a, pour s'en convaincre, qu'à regarder les nombreux portraits accrochés aux murailles du Salon, et qu'à jeter un coup d'œil rapide sur ceux qui les contemplent, pour s'en convaincre. Cependant, comme *moyenne*, le *Présent* de M. Papety est bien affreux ; probablement sa laideur physique aura été augmentée pour symboliser aussi sa laideur morale.

A tout prendre, nous ne serions flatté de vivre dans aucune des divisions du temps tracées par M. Papety : son Passé a l'air antique et solennel comme une exposition de tragédie, son Présent fait la mine la plus renfrognée du monde, et son Avenir n'est beau que d'intentions. — Nous n'avons aucune répugnance pour l'avenir phalanstérien, bien au contraire ; mais nous le voudrions un peu mieux dessiné et d'une physionomie moins niaise.

*Le Rêve du bonheur* ne se réalise pas ; cette toile, remarquable malgré ses défauts, avait fait mieux augurer des progrès de l'artiste.

Dans le *Télémaque racontant ses aventures à Calypso*, il y de la coquetterie, des figures agréables, des draperies ajustées avec goût. La tête de la déesse est belle quoique durcie par des sourcils trop noirs, mais celle de Télémaque est lourde et sans physionomie. C'est un Télémaque traduit à l'usage de la méthode Jacotot.

Le tableau que nous préférons de M. Papety, quoiqu'il n'affiche pas de hautes prétentions et qu'on puisse le couvrir avec le livret du Salon entr'ouvert, représente tout simplement *des Moines caloyers décorant à fresque*

une chapelle du couvent d'Iviron dans le mont Athos.

Ils sont là tous les deux debout contre la muraille qu'ils peignent, et qui s'arrondit en cul-de-four. Les saints qu'ils vont enluminer rayent de leurs linéaments indiqués en rouge l'enduit frais qui attend la peinture. Ces dessins ont une roideur archaïque, qui pourrait les faire croire d'une époque reculée.

Au milieu, sur une espèce de guéridon, sont posés les outils et les couleurs des artistes. A gauche, une selle soutient une augette contenant le mortier de chaux et de poudre de marbre, et la truelle pour l'appliquer.

Rien n'est plus simple et plus attrayant pour nous que cette toile. A coup sûr, peu de gens la regarderont, car elle ne renferme aucun drame ni aucune pensée ; mais les petits caloyers travaillent avec une telle application, ils ont si bien l'âme à la besogne et se préoccupent si peu des spectateurs, que l'on oublie que l'on a une peinture devant soi ; ils ont certainement été pris sur le fait par M. Papety pendant qu'ils avaient le dos tourné, et ils ignorent qu'ils ont posé pour l'exposition e 1847. Les détails de l'architecture, les ac-

cessoires sont indiqués d'une touche si nette et si juste, qu'il semble qu'on soit au mont Athos et non au Louvre. Le cadre même, plat et doré d'un or grenu, que relèvent des filets bleus et rouges, complète l'illusion. — A propos de cadres, donnons en passant aux peintres le conseil de ne pas abandonner à la fantaisie souvent de mauvais goût des doreurs les profils et les ornements de bordures qui encadrent leurs tableaux.

Nous aimons beaucoup aussi les dessins coloriés de M. Papety, d'après la fresque de Panselinos au couvent d'Aghia-Lavra sur le mont Athos, qui paraît être l'Italie et la Rome, le centre classique de la peinture byzantine et grecque.

Ce Manuel Panselinos de Thessalonique, le Giotto de l'école byzantine, qui vivait sous l'empereur Andronic I$^{er}$, est vraiment un admirable artiste, à n'en croire que les dessins lavés par M. Papety.

Ces curieuses aquarelles, divisées en deux bandes, représentent douze saints du calendrier grec, d'une beauté de dessin, d'une fierté de tournure, d'une invention de pose, d'une grâce et d'une noblesse incroyables. On dirait

que Panselinos a copié des statues antiques qui nous sont inconnues, tant ses figures sont d'une belle ligne et d'un contour aisément pur. L'ajustement des costumes, moitié grecs, moitié moyen âge, montre le goût le plus exquis et le plus élégant.

L'école byzantine, comme on le croit généralement en France, n'a pas cessé d'exister. Ses traditions subsistent en se perpétuant par l'enseignement et la pratique dans le mont Athos, cette Montagne-Sainte, comme on la nomme maintenant en Grèce, tout hérissée de couvents, toute peuplée de moines, et qui ne compte pas moins de neuf cent trente-cinq églises, chapelles ou oratoires bariolés de fresques du haut en bas et remplis de tableaux sur bois.

Là, des moines font des peintures murales semblables à celles du dixième siècle, peignent sur panneau des images, des Vierges que l'on attribue aux plus vieux maîtres, et sculptent sur des crucifix de bois des Passions de Notre-Seigneur absolument pareilles à celles qu'on admire dans nos musées, et qu'on s'imagine remonter au temps de Justinien, et même de Constantin.

Ils ont, pour ne pas s'écarter des types, un moyen infaillible : quand ils travaillent, ils tiennent ouvert, à côté d'eux, le *Guide de la Peinture*, ouvrage remarquable, traduit par M. P. Durand, annoté par M. Didron, savant archéologue chrétien, et rédigé par Denys, moine de Fourna d'Agrapha, élève de ce Manuel Panselinos, dont M. Papety nous fait concevoir une si haute idée, et que ses contemporains avaient surnommé *Lune dans toute sa splendeur (Pasa Seléné)*.

Ce Guide leur donne non-seulement les recettes de la préparation des couleurs, des enduits, des tracés de dessins, mais encore la composition et la symbolique de tous les sujets de l'Ancien, du Nouveau Testament, et de la Légende des martyrs, la façon dont doit être représenté chaque saint du calendrier, avec ou sans barbe, cheveux longs ou cheveux courts, les attributs qui le désignent, et jusqu'au nombre de plis qu'il faut mettre à sa robe.

On conçoit qu'avec des indications si précises, la vue perpétuelle des anciennes fresques et des tableaux des maîtres primitifs, dans un art où il n'est pas permis d'altérer les types et où toute la liberté laissée à l'artiste consiste

dans la correction du dessin et l'éclat de la couleur, les moines-peintres actuels du mont Athos ne diffèrent pas beaucoup des vieux Byzantins, et fassent des ouvrages naturellement archaïques et de nature à tromper, au bout de quelques années, les plus fins connaisseurs.

L'introduction et les notes mises à la tête et au bas de l'ouvrage du moine de Fourna d'Agrapha fourmillent de détails curieux sur cet art, que l'on croyait perdu et qui est en pleine floraison à six journées de bateau à vapeur de la France.

S'il ne s'agissait que de curiosités d'archéologie, nous n'eussions pas autant insisté sur les dessins de la fresque d'Aghia-Lavra; mais les personnages de Panselinos se détachent sur leur fond bleu passé avec une fermeté et une élégance naïves, qui n'ont d'égales, à notre avis, que les œuvres de l'ange de Fiesole, de Fra Bartolomeo et de Raphaël.

Les peintures du mont Athos méritent que les jeunes artistes aillent s'y agenouiller : quelques gouttes du sang de Phidias et de Praxitèle coulent encore dans les veines de ces pieux imagiers.

S'il y a quelque chose d'opposé au style byzantin, c'est assurément le *Saint Joseph* de M. Appert. Celui-là n'a rien d'ascétique, et il est douteux qu'il lise jamais le *Manuel d'iconologie chrétienne* du moine de Fourna d'Agrapha. Il s'inspire des Vénitiens les plus chauds et les plus robustes, de Tintoret encore plus que de Titien, du Giorgione encore plus que de Paul Véronèse; il maçonne solidement sa pâte, et cherche à faire de belles étoffes, des murailles grenues, des têtes de vieillards à barbe opulente et touffue. Épris d'un violent amour du réalisme, il applique son système d'imitation de la nature aux sujets les plus éthérés, et, s'il peint un ange ou une Vierge, il les copie exactement sur un beau garçon et sur une belle fille. Sa *Mort de saint Joseph* est conçue dans ce style.

Cette manière rigoureusement suivie donne aux productions de M. Appert une consistance et une force qui sentent leur maître. Il arrive au caractère par un autre chemin; car c'est en peinture un bel amour que l'amour du vrai.

Ainsi doué, vous pensez bien que M. Appert excelle à rendre ce que l'on appelle la

nature morte, c'est-à-dire les fleurs, les fruits, le gibier, les chiens, les grands vases, les tapis de Turquie, les instruments de musique et autres objets analogues que prennent pour thème ordinaire ceux qui se consacrent à ce genre. Il est supérieur à M. Chérelle, quoique ce dernier ait assez d'intensité dans la couleur et de force dans la touche. — Ses instruments de musique, contrebasses, violons, etc., ne seraient pas indignes d'être signés par le Valentin.

Sous le titre des *Raisins*, M. Appert a exposé un pastel très-vigoureux et très-soutenu de ton ; c'est une Érigone aux chairs rosées par l'ivresse, qui courbe jusqu'à ses lèvres les pampres d'une vigne exubérante, et mord à belles dents les grappes dont elle fait jaillir la pourpre généreuse. Peu de couleurs à l'huile ont l'éclat de la poussière du pastel écrasée et promenée par le doigt de M. Appert.

Vous vous souvenez sans doute d'une scène émouvante et largement peinte de M. Duveau, perchée l'an dernier au plus haut coin du salon carré, et représentant des paysans bretons retrouvant des corps de naufragés. Nous ne sommes pas aussi content de ses *Exilées*.

Ces deux femmes demi-nues et frappées de tons roses et laqueux, bien que leurs têtes ne manquent pas de sentiment et expriment assez bien la mélancolie nostalgique de l'exil, ont quelque chose de commun et de lourd. L'abus des empâtements plâtreux alourdit l'aspect général; nous espérions mieux de M. Duveau, d'après son *Naufrage*, et nous l'attendons à un ouvrage plus heureux, car il y a en lui l'étoffe d'un peintre.

Le *Martyre de saint Saturnin* de M. Lenepveu, tableau de grande dimension, et destiné sans doute à quelque église, renferme des qualités remarquables : le fond est lumineux et plein d'air; la composition a du mouvement, et les prêtres des faux dieux se précipitent sur le saint vieillard avec une furie bien rendue. Le saint Saturnin, renversé et vu en raccourci par la tête, rappelle un peu un *Saint Barthélemy* de Ribera, du Musée espagnol de Paris. — Il n'y a pas de mal à cela, car ce *Saint Barthélemy* est un chef-d'œuvre. Que M. Lenepveu se défie du blanc, et il deviendra un bon coloriste.

Pour en finir avec cette catégorie de peintres qui suivent les errements de l'école véni-

tienne ou espagnole, touchons quelques mots du *Christ déposé de la croix* de M. Fernand Boissard. Vous vous promèneriez cent ans au Louvre sans découvrir cette toile infortunée. Elle est pourtant dans le salon carré, précisément au-dessus de l'*Orgie romaine* de Couture ; mais comme la composition est resserrée dans un cadre étroit et que la couleur en est fort rembrunie, il est parfaitement impossible d'y rien démêler. Nous avons vu le *Christ déposé de la croix* dans l'atelier du peintre ; nous pouvons vous dire que c'est une peinture large et forte, où l'on sent l'étude intelligente des grands maîtres, et qui ferait admirablement sur l'autel d'une église dans une chapelle pas trop sombre.

Quant à Fernand Boissard, à qui tout le monde demande devant son tableau quelle place il occupe, il répond avec un beau sang-froid : « Je n'ai pas exposé. » Et c'est vrai. Espérons qu'au changement des tableaux, le *Christ déposé de la croix* ne sera pas si haut accroché.

# V

MM. Devéria, — Lefebvre, — Bigand, — Ronot, — De Laborde, — Cals, — Gariot, — Brisset, — Froment-Delormel, — Barrias, — Rodolphe Lehmann, — Henri Lehmann, — Alexandre Hesse, — Robert Fleury, — Emmanuel Thomas.

M. Eugène Devéria, que nous voudrions voir plus exact à l'exposition du Louvre, a envoyé de Pau, où il réside maintenant, un tableau de *la Mort de Jeanne Seymour*, le lendemain de la naissance d'Édouard VI.

Jeanne, couchée sur son lit de parade, entourée de ses femmes et de ses serviteurs, se fait apporter l'innocent coupable, le meurtrier

à petites mains potelées, à jolis talons roses, qui a tué pour naître, l'Oreste vagissant qui a fait mourir sa mère, et que les furies ne poursuivront pas. Elle se soulève de son oreiller d'agonie, et tend vers le nouveau-né sa main décolorée et languissante, et ses lèvres, où déjà les pâles violettes de la mort ont remplacé les roses rouges de la vie, essayent de former un dernier sourire rayonnant d'amour et de béatitude maternelle.

Ce sujet n'est pas, comme on le voit, sans analogie avec la *Naissance d'Henri IV,* un des premiers ouvrages de l'artiste qui peut compter pour un des chefs-d'œuvre de la peinture d'apparat, et le morceau le plus brillant que l'école française ait à opposer aux coloristes de Venise.

Peu de peintres furent doués comme M. Eugène Devéria. Les tons éclatants et pourtant harmonieux naissaient d'eux-mêmes sur sa palette ; il avait une abondance de composition, une facilité de main, une sûreté de touche, une promptitude de travail extraordinaires. Nous ne savons pourquoi ce jet qui semblait inépuisable s'est tari tout de suite, pourquoi ce terrain gros de tant de moissons

a été frappé de stérilité. En effet, depuis *le Puget montrant à Louis XIV le Milon de Crotone*, on n'a plus rien vu de M. Eugène Devéria qui fût digne de son talent et qui tînt les glorieuses promesses de ses débuts.

En passant par Avignon pour nous rendre en Afrique, nous allâmes visiter dans l'église des Doms, près du colossal palais des Papes, les peintures murales exécutées dans la chapelle de la Vierge par l'auteur de la *Naissance d'Henri IV*.

Exécutées sur un enduit trop frais, sous des voûtes traversées par les infiltrations pluviales, ces peintures, à peine exécutées, avaient déjà souffert des altérations fâcheuses : de larges plaques se détachaient çà et là ; mais ce qui en restait brillait par un coloris si frais, si tendre, si gai, que la vieille et sainte église en était illuminée. Cet éclat tout mondain aurait peut-être mieux convenu à une décoration d'opéra, à un plafond de Versailles, qu'à la chapelle de la Vierge. Nos gothiques modernes, emmaillottés dans leurs longs suaires d'ascétisme factice, auraient voilé leur face devant cette Mère de Dieu qui ressemblait à s'y méprendre à la mère de l'Amour, devant

ces anges qui risquaient d'être des Cupidons, et Tiepolo eût été plus content de cette peinture qu'Overbeck; mais on y reconnaissait encore les tons de la palette vénitienne qui, avant la révolution de juillet, avaient fait saluer Devéria un des princes de la couleur.

Le tableau de *Jeanne Seymour* offre quelques jolies têtes bien peintes, quoique d'une grâce un peu superficielle. La figure de la Mère mourante a de la longueur et la morbidesse. Les étoffes sont chiffonnées avec cette grâce et cette aisance qui caractérisent Eugène Devéria. Il n'a pas craint d'aborder des rouges purs et des bleus vifs avec une hardiesse de coloriste dont il faut lui savoir gré. Bien d'autres, plus prudents, évitent ces nuances franches et n'arrivent à l'harmonie qu'à force de tons rompus, de glacis et de reflets qui dénaturent la localité des teintes : c'est même aujourd'hui la méthode que l'on emploie généralement, et qui simplifie beaucoup la besogne. Cependant, une robe de velours incarnadin, en pleine lumière, n'est pas amortie par tous ces tons cendrés dont on saupoudre les couleurs vives pour les ramener à la gamme adoptée.

La *Sainte Claire* et ses religieuses admises à adorer les stigmates de saint François d'Assises après sa mort, de M. Lefebvre, à qui l'on est en droit de reprocher l'abus des teintes violacées, a un caractère d'onction et de piété qui mérite des éloges.

Il y a aussi de bonnes choses dans le *Saint Martin partageant son manteau avec un pauvre*, de M. Bigand.

Le *Bon Samaritain*, de M. Ronot, rappelle, pour la tournure un peu contournée des personnages et l'ajustement fantastique des costumes, certains tableaux de Bon Boullogne, de Natoire et de Doyen, mais dans une valeur plus rembrunie.

Nous aimons assez le *Christ apparaissant à la Madeleine*, de M. de Laborde; la prostration désespérée de la sainte pécheresse qui n'a pas encore aperçu le divin fantôme est rendue avec poésie. Les herbes et les fleurs des terrains ont de l'éclat et de la fraîcheur; la tiède lumière de la résurrection illumine heureusement la scène.

M. Cals est l'auteur de plusieurs bonnes toiles, entre autres un *Saint François d'Assise* bien dessiné, largement peint, et qui a le ca-

ractère d'onction qui manque trop souvent à la peinture religieuse moderne, et dont les Espagnols, les premiers peintres de moines, d'extases et de scènes ascétiques, ont si bien le secret.

Vous n'avez pas oublié une toile d'un aspect nocturne et dormant où, sous un dais de feuillage à peine percé par une des flèches d'argent de la lune, reposait dans un lit de fleurs *Titania, la reine des fées*. Jamais peinture ne ressembla mieux à un rêve, et rarement le songe d'une nuit du milieu de l'été fut traduit d'une manière plus exacte et plus poétique. M. P. Gariot, l'auteur de cette charmante fantaisie, a changé tout à fait de manière cette année, et nous montre, dans un grand cadre un peu vide, le *Baptême du Christ*. Ce sujet, épuisé s'il en fut, est composé avec cette simplicité délicate qui caractérise le talent de M. Gariot. Sans tomber dans la bizarrerie, il a su éviter les redites trop flagrantes ; les plis des draperies témoignent d'un goût pur et d'un style choisi; mais malgré le mérite de l'œuvre, nous l'avouons en toute franchise, nous préférons M. Gariot traducteur de Shakspeare à M. Gariot traducteur du Nouveau Testament.

Il y a bien encore par là-haut et dans les régions olympiennes du grand salon, en dehors de la portée des yeux, des binocles, des lorgnettes, et perceptibles seulement au télescope, une demi-douzaine ou plus de grands tableaux très-consciencieux, pleins de mérite, et qui n'ont d'autre défaut que de ne pas attirer le regard et de ne laisser aucune trace dans la mémoire. Les efforts malheureux que nous avons faits pour en fixer quelques-uns dans la nôtre, assez fidèle pourtant, y ont maintenu à grand'peine un *Saint Laurent,* de M. Brisset, montrant au gouverneur de Rome, qui le somme de lui livrer les trésors de l'église, les pauvres et les infirmes dont elle prend soin et qui en forment la richesse ; un *Saint Pierre* guérissant un boiteux à la porte du Temple, de M. Froment-Delormel, où le peintre a cherché à mettre de la couleur locale et donné à l'architecture un aspect plus ou moins juif et salomonique. Quant au reste, un nuage s'étend sur nos souvenirs, et il n'y a pas grand mal...

La *Sapho d'Ereze*, par M. Barrias, pensionnaire de Rome, est la seule figure d'étude académique complétement nue qui soit au salon. La fameuse poétesse profite de ce vête-

ment simplifié pour étaler des formes robustes et d'une couleur de terre cuite assez prononcée ; c'est là une de ces illusions d'optique que produit sur la rétine des peintres du nord l'ardent soleil de l'Italie. Il semble leur mettre à tous des lunettes jaunes devant les yeux, et leur faire voir la nature sous un aspect orange.

La teinte orange nous servira de transition pour passer au *Sixte-Quint* bénissant les Marais-Pontins, de M. Rudolphe Lehmann ; la brique, le cuivre, la bergamotte, ont fourni les teintes étranges qui allument les personnages des premiers plans dont l'épiderme semble près de prendre feu ; il est à regretter que M. Rudolphe Lehmann n'ait pas banni de sa palette ces tons incendiaires, que rien ne justifie, et qui nuisent singulièrement à sa composition, remarquable sous beaucoup de rapports.

Le sujet pourtant était beau et prêtait admirablement à la peinture.

A l'endroit où les dernières croupes des montagnes volsques s'affaissent en ondulations de moins en moins hautes dans les Marais-Pontins, s'élève entre Sezze et Sonnino, ce repaire de brigands, un rocher que le peuple a baptisé *el Sasso del Papa Sisto*. De ce point, l'on

découvre les découpures des montagnes de Terracine, le cap Circé et la mer, qui met une frange d'écume à cette plage de sable aride.

C'est là qu'après avoir terminé les gigantesques travaux du desséchement, vint se placer le pape Sixte-Quint avec tout le déploiement de la pompe souveraine et pontificale, pour consacrer le succès de son entreprise par une bénédiction solennelle.

Cette cérémonie splendide, dans ce site désolé, frappa vivement l'imagination des habitants sauvages de ces contrées, et, dans l'espoir de l'indulgence, les bandits vinrent en foule, avec leurs armes et les bijoux volés par eux, se prosterner aux pieds du saint-père.

Certes, c'est là un thème heureux et splendide : ce paysage âpre et sévère, ces montagnes, cette mer, cet immense horizon, ce pape étincelant de pierreries sous son dais de brocart, au milieu du poudroiement doré de la lumière ; ces acolytes, ces gardes aux riches vêtements, à l'attitude impassible ; ce peuple d'aspect hagard, fiévreux et misérable, mais l'œil brillant de foi et d'enthousiasme ; ces brigands aux costumes sauvagement pittoresques, aux jambes entourées de bandelettes, aux cha-

peaux ornés de madones, aux vestes bariolées, aux capes de peau de chèvre, courbés, agenouillés, prosternés, jetant carabines, tromblons, espingnoles, stylets, poignards, couteaux, et avec les instruments de meurtre tout l'amas incohérent des joyaux volés à des voyageurs de vingt nations : coffrets d'où s'échappent des fils de perles, montres bossuées dans la lutte, boucles d'oreilles arrachées avec le lobe qui les soutenait, bagues, chaînes, quadruples et cruzades, etc., etc. N'y avait-il pas là de quoi allumer la verve d'un grand coloriste?

Malheureusement, M. Rudolphe Lehmann ne l'est pas, et il a été écrasé par le poids de la tâche qu'il s'était imposée : ces sujets qui éveillent l'imagination du spectateur sont dangereux : il est difficile à l'artiste de tenir ce qu'ils promettent.

La composition de M. Rudolphe est disposée d'une façon intelligente et renferme beaucoup de parties louables : plusieurs têtes ont de la physionomie et de la vigueur. Linéairement, son tableau a du caractère; mais par la mauvaise distribution de la lumière, tout l'effet de l'ensemble est détruit. La perspective aérienne,

mal rendue, rend impossible d'apprécier la distance qui existe entre les différents plans. Le groupe papal, tenu dans une valeur blanche, est à une distance incommensurable des personnages orangés entassés au bord du cadre, et pourtant, en s'en rendant compte par la grandeur relative des figures et la gradation du terrain, il n'y a pas un grand espace entre Sixte-Quint et les bandits, comme cela doit être logiquement, puisque ceux-ci viennent se prosterner aux pieds du saint-père pour recevoir sa bénédiction et implorer son indulgence.

Ce désaccord entre le premier et le second plan disloque toute la composition, isole les groupes et empêche l'action d'avoir un centre. Le tableau se divise aussi en deux zones, l'une pâle et l'autre cuivrée, qui n'ont aucun rapport entre elles.

Ces observations n'empêchent pas le *Sixte-Quint bénissant les Marais-Pontins*, de M. R. Lehmann, d'être une œuvre de mérite, et de constater, quoique défectueuse sous certains rapports, un notable progrès chez l'auteur, qui n'avait pas encore abordé de machine si compliquée.

Sa *Vierge avec l'Enfant Jésus*, sa *Rébina, chevrière des Abruzzes*, morceaux moins difficiles et d'une réussite plus certaine, ont des qualités de dessin et de couleur, et ne manquent pas de caractère. Sa manière arrêtée, un peu dure, convient à ces sujets.

M. Henri Lehmann, occupé par ses travaux de la chapelle des Jeunes Aveugles, n'a exposé qu'un portrait de femme et une espèce de sculpture picturale, de médaillon sur toile, représentant le profil de Frantz Listz, le grand pianiste, dessiné avec une finesse et une pureté exquises.

Comme il a employé ailleurs ses forces et son temps, et qu'une peinture à la cire ne se détache pas d'une muraille pour être envoyée au Salon, nous ferons entrer dans son exposition ses travaux de la chapelle des Jeunes Aveugles.

Cette peinture, d'un ton clair et mat, qui se rapproche beaucoup de celui de la fresque, mais avec plus de variété et de richesse, se développe sur un hémicycle en cul-de-four assez favorablement éclairé ; elle a pour sujet le Christ assis au milieu de la gloire céleste, ayant à sa droite sa divine mère, derrière lui le chœur des anges, à ses côtés les évangélistes

et les apôtres, qui reçoit dans sa miséricorde infinie ces pauvres âmes obscures que la mort fait clairvoyantes, ces infortunés dont les yeux clos et chargés de ténèbres s'ouvrent à l'instant où les autres se ferment, et aperçoivent pour première clarté les splendeurs du paradis.

— Une légende développe cette idée sur une banderole; — mais c'est un soin superflu et un acte de modestie du peintre, car ce réveil à la lumière dans l'autre vie est très-bien senti et rendu.

Au bas de la composition, de grands anges enlèvent du tombeau deux belles jeunes filles dont la nudité pâle et chaste se distingue à peine des plis blancs du linceul, et qui se renversent en détournant la tête et en portant la main à leurs yeux, éblouies, éperdues de cette sensation sublime, de ce spectacle inconnu et merveilleux de la lumière céleste qui les inonde de ses effluves d'or et d'azur.

Ce groupe, d'une grâce attendrissante et d'une poésie angélique, est une des meilleures choses qu'ait peintes M. Lehmann, et le place très-haut parmi nos jeunes peintres. Il y a là pensée, sentiment, exécution.

Les apôtres et les prophètes, drapés sévère-

ment et dans des attitudes solennelles, font valoir, par la fermeté de leur dessin et de leur couleur, le groupe blanc, aérien, fluide, qui monte dans l'azur comme un de ces nuages au coton neigeux que soulève une vague haleine de brise.

Il est à regretter que cette belle peinture soit reléguée au bout de Paris, à des latitudes inaccessibles, sur le boulevard des Invalides, dans la chapelle d'un établissement spécial, où personne ne pénètre, et dans laquelle, hélas! ne prient que des malheureux privés du jour, et qui ne pourront voir qu'après leur mort le brillant hémicycle que M. Henri Lehmann a peint pour eux.

Nous sommes très-satisfait qu'on ait confié au jeune artiste cet important travail, qu'il a si heureusement mené à fin, et qui nous a procuré, à nous *voyant*, une noble et douce sensation; mais n'y a-t-il pas quelque chose de dérisoire et de cruel à orner de si belles peintures l'oratoire des pauvres aveugles? — Des murs nus, quelques symboles religieux gravés en creux ou en relief, et que les mains puissent voir à défaut des yeux, un jour rare et crépusculaire, puisque le soleil est inutile pour

ces malheureux qu'opprime une éternelle nuit, des formes de syringe égyptienne et de crypte catholique, n'auraient-ils pas été plus convenables pour une semblable destination ?

Si jamais il y eut un début éclatant, ce fut à coup sûr celui de M. Alexandre Hesse. Ses *Funérailles du Titien* obtinrent, il y a quelques années, un succès inouï. Le jeune peintre fut comparé aux plus fiers coloristes de Venise. On disait, par une sorte de concetti flatteur et de gongorisme élogieux, que les *Funérailles du Titien* en étaient la résurrection.

En effet, ce coloris franc et chaud, contenu dans une ligne ferme, ces costumes éclatants et pittoresques, rendus avec une exactitude et une conscience auxquelles le moyen âge troubadour et pendule de M. de Revoil et de M. Fragonard n'avait guère habitué, cette perspective de la piazzetta de Saint-Marc, dont on n'avait pas abusé alors comme aujourd'hui, formaient un ensemble piquant, un ragoût d'une assez haute saveur pittoresque, et qui expliquait l'engouement général auquel céda elle-même un instant la sévérité puritaine de M. Ingres.

Plus tard, M. Alexandre Hesse exposa un *Léonard de Vinci adolescent* qui achetait des

oiseaux en cage, pour leur rendre la liberté.

Quoique ce tableau ne fût pas inférieur aux *Funérailles du Titien* et le surpassât même par la finesse du dessin et l'éclat de la couleur, il n'obtint pas un succès égal, et depuis ce temps M. Alexandre Hesse a continué d'exposer presque obscurément. Y a-t-il en effet décadence dans son talent, ou injustice de la part du public ? Non. M. Alexandre Hesse n'a rien perdu de ses qualités, mais le public est devenu plus difficile, et l'exécution matérielle a fait de si grands progrès depuis quelques années, que l'exécution, merveilleuse naguère, n'a plus ni prestige ni secret : le fond général de l'art s'est graduellement éclairé ; il faut pour qu'une étoile se détache sur ce champ lumineux qu'elle scintille d'une clarté bien vive. —Celui-là qui maintenant ferait un peu mieux que le premier venu serait un fier homme.

Le *Pisani* tiré des prisons, et répondant au peuple qui crie sur son passage qu'un Vénitien ne doit crier que Vive saint Marc ! est une œuvre de mérite où l'on retrouve toutes les qualités et tous les défauts de M. Alexandre Hesse : architecture, costumes, types locaux étudiés avec soin et rendus avec une précision

un peu roide. Seulement, inquiet de son succès moins sonore, le peintre a forcé en quelque sorte ses effets, exagéré lui-même sa manière, comme un copiste enthousiaste ou maladroit, pour ramener l'attention sur ses toiles abandonnées. Tout s'est figé et durci dans sa peinture : le ciel est de marbre, la terre est de jaspe, les hommes d'ivoire ou de buis, les draperies de fer-blanc émaillé ; rien ne flotte, rien n'ondule dans ce monde immobile.

Une femme en costume des environs de Rome, exécutée dans le même système, a une espèce de beauté âpre et de majesté barbarement tranquille qui ne nous déplaît pas, et nous la préférons à la composition tumultueuse de *Pisani*.

Le nom de Robert Fleury se présente de lui-même à la plume quand on vient d'écrire sur Alexandre Hesse. Ce sont des talents de même nature et de même famille. Le premier a plus de sérénité, le second plus de violence ; mais ils se ressemblent par leur affectation à tourner dans le même cercle de sujets, leur manière arrêtée, leurs ombres noires et leur coloris fauve.

Robert Fleury est à coup sûr un peintre ha-

bile; ses œuvres même les moins réussies ont un cachet de maestria : il sait ce qu'il veut faire et il le fait. Guidée par une idée préconçue, sa main n'hésite jamais, et son pinceau tombe sur la toile avec une incroyable certitude.

Nous savons que chaque artiste se crée un microcosme, un petit monde à sa façon : les uns ont un microcosme rose, les autres un microcosme bleu; il n'importe : tout dépend du rapport des choses entre elles. Faites l'arbre de votre terrain, le ciel de votre arbre, la chambre de votre homme, la lumière de votre chambre, mais soyez harmonieux dans votre création : une femme de Rembrandt serait horrible dans un fond de paysage de Raphaël, une nymphe de Corrége ferait un effet monstrueux dans un intérieur d'Adrien Ostade.

M. Robert Fleury s'est fait un microcosme d'ivoire jauni et de bitume. La lumière ne lui apparaît qu'à travers les fumées rousses de vingt couches de vernis, l'ombre, que sous l'aspect charbonné d'un fond de vieux tableau noirci par le temps. Le blanc, le bleu, le rose et le vert lui sont inconnus.

En sacrifiant toutes les teintes fraîches,

M. Robert Fleury s'est fait une manière rembrunie, chaude et vigoureuse, qui lui a conquis, et avec raison, de nombreux admirateurs.

Le choix de sujets repoussants et terribles, tels qu'auto-da-fés, scènes de tortures dans les caveaux de l'inquisition, traités d'une manière dramatique, pour ne pas dire mélodramatique, ont assuré à M. Robert Fleury une vogue qui se perpétue depuis longtemps, et qui est méritée en grande partie. Il y a chez cet artiste une certaine façon robuste de peindre, une certaine âpreté de touche, une condensation de coloris, qui le tirent du commun comme tout ce qui est franc et entier.

Seulement, depuis son *Bernard de Palissy*, son *Michel-Ange*, et ses *Scènes de l'inquisition*, il semble que, ne sachant plus comment obtenir des tons plus intenses, des jaunes plus ambrés, des roux plus bitumineux, des noirs plus profonds, il ait mis ses tableaux au four pour les dorer, les beurrer, les bistrer et les enfumer davantage. On dirait qu'il travaille avec une palette de tôle rouge sur laquelle les couleurs cuisent et se calcinent. Rembrandt, Caravage,

Valentin, l'Espagnolet, étaient des gaillards clairs et fades en comparaison de M. Robert Fleury. — Que sera-ce lorsque le temps aura encrassé les rugosités des rehauts lumineux et collé sa poussière sur leurs parties sombres !

Cette année, M. Robert Fleury a deux tableaux, un *Christophe Colomb* et un *Galilée* se rétractant devant le saint-office de Rome d'avoir avancé faussement que la terre tournait et disant avec ce cri de révolte du génie : *E pur si muove!*

La scène se passe dans une grande salle sombre, remplie de juges, de familiers du saint-office et de soldats de la garde papale, au fond de laquelle on discerne une vaste fresque, la *Dispute du Saint-Sacrement* de Raphaël, de même que, dans le tableau de la *Chapelle Sixtine* de M. Ingres, on voit reproduite la fresque du *Jugement dernier* de Michel-Ange. — Cette copie est fort habilement faite et parfaitement à son plan. Le peu de lumière du tableau se concentre sur la tête de Galilée et met bien en valeur ce personnage principal. Il est fâcheux que quelques tons, rôtis comme des hérétiques par Torquemada, déparent ce ta-

bleau, bien supérieur au *Christophe Colomb* reçu à son retour du nouveau monde par Fernand et Isabelle, à qui il présente des sauvages de l'Amérique.

Ici il ne s'agit plus de jour de cave, de lumière souffreteuse passant à travers le soupirail d'un cachot ou la vitre blonde d'un alchimiste. La scène se passe en plein air, sous le soleil du bon Dieu. C'est une belle occasion pour essuyer ces tons rances, ces ombres de suie, pour faire courir un peu de sang sur ces teints de crucifix malades. Pour les sauvages, ce sont des Peaux-Rouges : ils ont le droit d'être couleur de cuivre ou de brique; qu'ils en usent. Mais Christophe, mais le roi, mais la reine, mais les perroquets et les oiseaux de paradis avaient bien droit à quelques nuances un peu plus humaines et plus égayées. Que M. Robert Fleury admette sans crainte le blanc sur sa palette, il ne fera jamais gris, et tout le monde y gagnera.

Le *Michel-Ange* sculptant la statue de la Nuit, de M. Emmanuel Thomas, tableau que nous croyons être le premier qu'il expose, a cette âpreté et cette rudesse d'exécution qui sont d'un bon augure dans un jeune talent.—

La qualité la plus rare en art, c'est la force. Celle-là contient toutes les autres, même celles qu'elle semble exclure, la grâce! et quelle grâce charmante, la grâce de la force! quelque chose de terrible et de doux, de voluptueux et d'effrayant, comme ce marbre dont M. Emmanuel Thomas a si fidèlement retracé les contours.

# VI

PEINTRES DE GRACE ET DE FANTAISIE.

MM. François et Hermann Winterhalter, — Muller, — Diaz,
— Longuet, — Besson, — Baron, — Isabey, — Vidal.

La nécessité de rompre avec les traditions académiques et de retremper l'art aux sources vigoureuses avait, il faut l'avouer, poussé l'école romantique plutôt à la recherche du caractère qu'à celle de la beauté; la peur de retomber dans le Paulin-Guérin et le Girodet-Trioson fit commettre aux jeunes peintres no-

vateurs plus d'un profil hasardé et d'une physionomie par trop éloignée de l'Apollon du Belvédère : ces excès de faroucherie et de laideur pittoresque étaient indispensables. Le fade cortége des Grâces et des nudités mythologiques de l'empire était là, avec son coloris de papier de salle à manger et ses contours tracés au poncif, dont la propreté bête séduisait les bourgeois voluptueux : il fallait réagir violemment contre ce pitoyable goût, et la crainte du beau de convention amena quelquefois le monstrueux de parti pris.

Maintenant il n'y a plus péril en la demeure : les Vénus, les Adonis, les Mars, les Hébé, les Flore, tous les noms du dictionnaire mythologique de Chompré, — sont retombés dans le néant et l'oubli ; non pas les vrais dieux grecs, non pas le chœur étincelant des légitimes Olympiens, non pas les rêves d'immortelles beautés cristallisés dans le Paros ou le Pentelique par Phidias et Praxitèle, mais ces fausses divinités de guinguette ou d'académie, mais ces lourds fantômes de plâtre qui, loin d'être des dieux, n'étaient pas même des hommes.

On peut donc sans inconvénient aujourd'hui

sacrifier sur l'autel des Grâces longtemps abandonnées. Le joli n'est plus dangereux.

Certes, les maîtres robustes et véhéments, les Tintoret, les Salvator Rosa, les Ribera, les Caravage, sont de grands artistes; mais il peut n'être pas toujours agréable d'avoir devant les yeux des saints à figures de brigands, des brigands à physionomies de bourreaux, des bourreaux à faces de tigre, des martyrs à l'état de viande de boucherie, des buveurs et des concertants qui ont l'air d'assassins et de vampires. — De pareils tableaux sont d'une cohabitation alarmante; le soir, tous ces spectres s'élancent de leurs fonds bruns, à la lueur tremblante de la lampe, et vous regardent d'une façon étrange; on hésite à rentrer se coucher, de peur de se trouver face à face avec un Espagnolet par trop féroce et trop sinistre.

Il faut, pour vivre tranquille chez soi, des peintures plus humaines, qui ne vous entretiennent pas toujours de désespoir, de carnage, de destruction et d'anéantissement. On aime à reposer sa vue sur des contours agréables, des teintes égayées et des sujets heureux. Il y a même des instants où l'on se

lasse de la beauté idéale et sévère, où l'on s'amuse du joli, plus aisément compréhensible, et de la grâce au facile sourire.

C'est ce qui explique le succès de vogue qu'obtint le *Décaméron* de Winterhalter, il y a quelques années. Le public fut séduit sur-le-champ et ne voulut voir acun défaut dans l'œuvre favorite.

Cependant, une fois l'éloge donné au bonheur du sujet, à l'arrangement ingénieux de la composition, au ton clair et léger du paysage, il y avait beaucoup à rabattre de l'engouement général; la grâce était fausse et minaudière, les têtes semblaient dérobées à quelque livre de beauté anglais, aux femmes de Shakspeare ou de lord Byron; le coloris était celui de l'aquarelle transporté dans l'huile. Une charmante vignette peinte, voilà l'appréciation la plus juste du *Décaméron*.

Les peintres qui, avec raison, trouvaient le dessin médiocre et la couleur de convention, s'étonnèrent d'abord de ce succès, que rien ne justifiait au point de vue de l'art, et déversèrent en apparence un mépris superbe sur Winterhalter, qu'ils appelèrent une espèce de Dubuffe allemand; mais, au fond, la réussite im-

mense du *Décaméron* les troubla et les fit réfléchir.

C'est qu'après tout il y avait dans cette vogue quelque chose de vrai et de mérité, sinon par le fait, du moins par l'intention.

Winterhalter, avec son *Décaméron*, répondait à un besoin du temps, à un vœu secret du public ; vœu légitime comme toutes les aspirations, et que les grands artistes avaient tort de laisser remplir par des talents secondaires.

Outre l'idéal, la recherche du beau transcendant, le style et le caractère, qualités souvent obtenues aux dépens de l'agrément de l'aspect, il est en peinture ainsi qu'en musique un côté purement sensuel, par lequel l'œil jouit du ton, comme l'oreille jouit de la note, pour sa valeur et sa sonorité propres. Il y a des tableaux qui ne sont que des bouquets de couleurs, comme des morceaux de musique qui ne sont que des feux d'artifice de gammes. Vous êtes heureux parce que vous entendez un ré ou un mi, ou que vous voyez un rose ou un bleu. Un vert dièze ou un jaune bémol sont des délicatesses qui vous charment.

— Il ne faut pas dédaigner ce sentiment de

l'amour des nuances pour elles-mêmes, que Diaz satisfait et auquel il doit la réputation dont il jouit.

C'est un des éléments constitutifs de la peinture, et ceux qui n'éprouvent pas cet attrait peuvent être des dessinateurs habiles et corrects, des gens capables de faire de belles compositions au trait et de réussir dans l'art de la gravure; mais, à coup sûr, ce ne sont pas des peintres. Qu'ils aillent le demander à Titien, à Rubens et à Murillo ! — Un de nos amis, très-sensible aux couleurs, et bien différent en cela d'Ambroise Thomas, le charmant compositeur, qui, dit-on, ne peut distinguer le vert du rouge, a prononcé un jour ce mot profond, qui, c'est une justice à lui rendre, parut merveilleusement bête à la plupart de ceux dont il fut entendu : « Quand je m'ennuie, je regarde de l'écarlate ! »

Les coloristes, les amants du spectre solaire, ceux qui placent des paons empaillés sur leur buffet et des poissons de la Chine sur leur fenêtre, comprendront notre ami et ne riront pas de son moyen de distraction.

Plusieurs artistes, éclairés par cet exemple, se sont mis à chercher la grâce à leur tour,

chacun de son côté, par les mille petits sentiers du caprice et de la fantaisie. C'est ainsi que se révélèrent successivement Diaz, Muller, Vidal, Baron, pour ne parler que des individualités typiques; ils ne sont pas les sectateurs de Winterhalter, mais ils ont été influencés et décidés par lui, Muller entre autres, qui avait débuté par de la peinture passablement féroce. Si, dans tout cela, nous n'avons rien dit de Camille Roqueplan, c'est qu'il s'est, jusqu'à présent, toujours tenu à l'écart sous son tiède rayon de soleil, dans son parc Watteau, ou dans sa belle chambre tapissée de damas et ornée de buffets sculptés, aux rayons garnis de potiches du Japon, dans son heureux petit monde de femmes en robes de satin, d'enfants blonds et d'épagneuls aux longues oreilles soyeuses. Le seul tableau effrayant qu'il ait à se reprocher, c'est la *Mort de l'espion Morris,* jeté dans le lac. Même au plus fort de la terreur pittoresque, il n'a cessé de sourire aimablement à l'esprit et aux yeux.

Cette veine de la grâce une fois exploitée par des artistes plus savants en dessin et en coloris que Winterhalter, il arriva que le succès de celui-ci décrut peu à peu, et qu'il ex-

posa des tableaux de même valeur que le premier, auxquels personne ne fit attention.

A cette exposition, Hermann Winterhalter, le frère de l'auteur du *Décaméron*, a deux toiles : *Une Tête de jeune fille* et *une Femme nue tourmentée par une guêpe*. Ces deux tableaux rappellent beaucoup la manière de l'illustre homonyme. Si l'élégance est moindre, la pâte en est plus solide, la couleur plus blonde, la teinte plus large, la touche plus grasse. La tête de la jeune fille est jolie, d'un caractère charmant, d'un modelé plein de finesse.

Quant à la femme, on dirait, à sa pose, à la manière dont elle est groupée dans la toile, que l'idée primitive du peintre était de faire une Suzanne au bain. Le geste indique plutôt la pudeur surprise que l'effroi, et les mains sont plutôt arrangées de façon à voiler des trésors qu'à les défendre contre la piqûre envenimée d'un insecte. Le fond, un peu vide, semble réclamer les têtes des deux vieillards luxurieux, et le terrain aride implore une fontaine. Chaste Suzanne ou femme importunée par une guêpe, cela ne fait rien à la chose; le résultat est une agréable figure d'étude.

La *Ronde de Mai*, de M. Muller, fait un délicieux pendant à sa *Primavera* exposée au salon de l'année dernière.

Il serait difficile de trouver une plus gracieuse guirlande de fleurs et de femmes que cette ronde de mai : frais visages de quinze ans, bouquets épanouis d'hier, roses qui ont des diamants dans le cœur, lèvres qui ont des perles dans le sourire, épaules lustrées où frissonne amoureusement le rayon de mai, étoffes qui se moirent à la lumière comme le col des colombes, bras qui flottent, écharpes qui voltigent au tournant de la ronde, gazon de velours si tendre au pied et à l'œil, et sur lequel il serait si doux de glisser, arbres empanachés dont l'éducation semble avoir été faite dans quelque parc Pompadour, tant ils ont l'air galant et comme il faut ; source transparente, tout heureuse de réfléchir tant de jolies choses dans son miroir d'argent ; flacons de cristal où les vins généreux étincellent en rubis et en topazes ; rien ne manque à la fête de printemps que nous donne M. Muller, — pas même l'art.

Toutes ces charmantes têtes sont aussi bien peintes que si elles étaient laides. Cette cou-

leur blonde dans la lumière, argentée dans les demi-teintes ; ces chairs où la vie circule en légers nuages roses, quoique la touche soit tendre et fondue, ont de la solidité et de l'épaisseur ; ces joues, pour avoir le duvet de la pêche, n'en tournent pas moins ; ces poitrines, bien qu'elles ne soient pas martelées par un pinceau brutal, palpitent et respirent ; ces étoffes, si coquettes, pourraient être jetées sur le lit de l'*Orgie romaine* de Couture, et n'y feraient pas tache ; ce paysage, si riant, est touché de main de maître ; et, bien qu'il n'ait d'autre prétention que de charmer, ce tableau est un des plus habilement exécutés du Salon. — Ne nous défions pas trop de la grâce ; — elle cache souvent la science, et n'accordons pas exclusivement notre estime aux choses ennuyeuses. On peut être pédant et ignare : cela s'est vu.

Nous reprocherons seulement à M. Muller quelques tons vert-pomme dans les reflets des robes blanches, quelques sourires contraints qui se rapprochent de la grimace stéréotypée des danseuses de l'Opéra ; mais quelle délicieuse figure que celle de la femme, baignée d'une demi-teinte transparente ; et qui, perle

détachée du fil de la ronde égrenée, se repose et respire un instant sous le vert parasol des arbres !

Son *Portrait d'enfant* en jaquette de velours noir est une chose charmante, d'une touche légère et d'une couleur excellente.

M. Muller, qui cherche la fraîcheur du coloris et veut faire de la peinture amusante à l'œil comme une touffe de fleurs, n'a pas pour cela abandonné, ainsi que Diaz, les lignes et les contours. Il dessine soigneusement ; ses mains ont tous leurs doigts ; les articulations sont marquées, la lumière frappe les méplats qui doivent la recevoir ; l'anatomie, quoique recouverte d'une peau satinée, existe dans la *Primavera* et la *Ronde de mai* ; les formes n'y disparaissent pas sous la peluche soyeuse et brillante de la touche ; les contours ne s'effrangent pas comme une étoffe parfilée, et ne s'évanouissent pas en bavochures fantasques, comme cela arrive malheureusement trop souvent dans les esquisses prismatiques de Diaz.

Ce Diaz, incomplet, et ravissant peut-être à cause de cela, car il fait chercher et rêver, nous arrive avec une bande de tableautins, de petits fouillis plus ou moins compréhensibles,

7

mais scintillants comme les fanfreluches du kaléidoscope.

Ce sont toujours des Nymphes blanches lutinées par des Amours roses, des femmes de neige qui folâtrent dans des eaux de diamant, des sultanes roides d'or, grenues de pierreries, assises sur des tapis de Perse, sous un déluge de rayons et de fleurs impossibles ; des forêts que le soleil crible de paillettes et où jappent, dans les hautes herbes, des king's-charles, des bleinheims et des levriers ; tout cela aussi vif, aussi chaud, aussi phosphorescent que les autres fois. Seulement, cette année, le côté du paysage est plus développé. Dans les deux vues de forêt où les figures ne sont qu'accessoires, le señor Narciso Ruy Diaz de la Peña a montré que s'il voulait s'appliquer à peindre des arbres, il pourrait ajouter à la sienne la gloire de Paul Huet et de Rousseau.

Celle de ses toiles où l'on voit une trouée dans l'épaisseur du bois, et qui, si nous ne nous trompons, représente le Bas-Bréau, dans la forêt de Fontainebleau, est excessivement remarquable. Les fûts argentés des arbres s'implantent bien dans l'émeraude des mousses,

et soutiennent hardiment leurs chapiteaux et leurs voûtes de feuillages ; c'est un brouillamini charmant d'herbes, de fleurs, de brindilles, de rayons de soleil ; mais cependant on sent partout l'assiette du terrain : on pourrait marcher dans cette forêt ; car sous cette folie de végétation, sous ce désordre de verdures luxuriantes, il y a un sol consistant, chose assez rare dans les tableaux de Diaz, qui asseoit ses personnages sur des amas de touches cotonneuses, et qu'un souffle enlèverait.

Nous pensons qu'en peignant les arbres plus grands et les figures plus petites, c'est-à-dire en faisant prévaloir les fonds sur ses personnages, Diaz arriverait à des résultats très-remarquables, et produirait sous une nouvelle face son talent, qui a besoin d'être renouvelé ; il sait trouver pour ses forêts des verts chauds, si variés, si transparents ; il amène si hardiment un rayon au fond de l'ombre ; il jette avec tant de prodigalité sur le gazon ces touches blondes, pièces d'or que le soleil fait pleuvoir à travers le tamis de feuilles pour séduire quelque Danaé bocagère ; il possède si à fond le secret de ce tremblement lumineux de l'atmosphère, de cette

fraîcheur des sources invisibles ; il a si bien cette touche inquiète et frémissante, faite exprès pour rendre le frisson des feuilles et des herbes toujours émues, qu'il se créerait dans le paysage une originalité que les imitateurs ne pourraient lui dérober de longtemps.

De la sorte, ses qualités grandiraient et ses défauts diminueraient. Il importe peu qu'une branche s'accroche au tronc plus haut ou plus bas, qu'une feuille soit jetée à droite ou à gauche ; il n'en est pas ainsi pour un bras ou une jambe, pour une bouche ou un nez. Il n'y a guère d'incorrection en paysage, attendu que, certaines lois générales gardées, tout est possible dans le détail.

Diaz aurait de plus sur les autres paysagistes, habituellement très-maladroits en ce genre, l'avantage de peupler ses forêts et ses campagnes de figurines spirituelles et bien touchées qui en augmenteraient considérablement le prix ; car rien n'est plus désagréable que de voir dans des paysages magnifiques et d'une supériorité réelle d'affreux bonshommes d'une gaucherie enfantine et rudimentaire.

Une individualité aussi tranchée que celle de Diaz devait nécessairement créer une foule

de copistes. Parmi les plus heureux, il faut citer MM. Longuet et Besson, qui approchent terriblement du maître et lui marchent pour ainsi dire sur les talons. Leurs tableaux se reconnaissent à ce qu'ils ont plus l'air de Diaz que les tableaux de Diaz lui-même, qui, sûr de son identité, ne cherche pas autant à se ressembler.

Ces *avatars*, ou incarnations du talent dans un autre, dont l'histoire de la peinture ancienne et moderne nous offre de fréquents exemples, sont un phénomène curieux, et qui mériterait d'être étudié philosophiquement et physiologiquement.

M. Baron, lui, a son individualité, il vit dans sa propre peau. De ses trois tableaux, assez mal placés, nous n'en avons pu découvrir que deux : ces deux-là sont charmants, ce qui donne de fortes présomptions en faveur du troisième.

C'est dans la biographie de ces vifs et brillants peintres de la renaissance, et dans les scènes de la belle existence indolente de l'Italie, qu'il va choisir les motifs de ses compositions. Ses personnages ont volontiers pour fond un riche atelier d'artiste, ou quelque ter-

rasse aux vases de marbre, aux rampes à balustre, sur lesquels sont jetés négligemment des tapis de Turquie, ou de belles étoffes à ramages, pour que les belles dames puissent y appuyer mollement leur coude.

Cette fois, M. Baron nous fait voir *André del Sarte* peignant, dans le cloître de l'Annonciade, à Florence, *la Madona del Sacco*.

Le peintre, installé sur son échafaudage, entouré de ses aides et de ses élèves, est debout, le pinceau à la main, et, avant de poser une touche à la figure de la Vierge, jette un long regard contemplatif sur une belle femme assise dans la pose de la Madone, et qui lui sert de modèle. Cette superbe créature est probablement cette Lucrèce, qu'il aima d'un amour si éperdu, et pour laquelle il dépensa l'argent que François Ier lui avait envoyé pour acheter des antiques.

Cette scène est très-originalement composée. Le petit rapin suspendu à l'échelle a un mouvement plein de naturel; les costumes, les étoffes, les têtes et les mains sont touchés avec cet esprit, cette finesse et cette liberté qui distinguent M. Baron. Nous allons peut-être lui adresser un compliment puéril, mais

nous lui dirons que les poutres qui supportent le plancher sont faites avec un chic très-ragoûtant et jouent le bois à s'y méprendre. Que peut-on demander de plus à des poutres?

La *Soirée d'été* nous introduit dans une compagnie de jeunes cavaliers et de belles femmes, les uns assis, les autres couchés, ceux-là nonchalamment appuyés sur le coude, qui devisent entre eux d'amour et de poésie dans un beau jardin, dont les fraîches verdures sont peuplées de blanches statues de nymphes ou de déesses, sous un beau ciel de turquoises, dont la robe est bordée, par la main du couchant, de quelques nuages roses en guise de falbala. O doux *farniente*! ô tendres propos le long des charmilles! ô doux aveux! ô longs baisers argentés par la lune! ô passion! ô jeunesse! cette toile fait penser à tout cela.

Le *Pupitre de Palestrina*, le troisième tableau qui a échappé à nos recherches, caché sans doute par un massif de curieux, se révélera peut-être plus tard à nos yeux, et alors nous lui rendrons la justice et la publicité qu'il mérite sans nul doute.

Quelle merveille d'esprit et de couleur que

le tableau d'Eugène Isabey ! C'est, à ce qu'il prétend, une cérémonie dans l'église de Delft au seizième siècle. Nous ne voyons aucun obstacle à cela ; et d'ailleurs, quand les personnages sont bien campés, avec des tournures cavalières et des physionomies pittoresques, des habits de soie et de velours, des dorures égratignées par une touche pétillante, que nous importe d'où ils viennent et ce qu'ils font ! Ils sont bien peints, n'est-ce pas une position suffisante dans le monde ?

Jamais Isabey n'a rien fait de plus blond, de plus chaud, de plus scintillant que cette foule de figurines rassemblées, on ne sait trop pourquoi, dans l'église de Delft. — Une belle église néerlandaise, avec ses blasons qui montent jusqu'à la voûte, ses drapeaux bariolés flottant au souffle de l'orgue, son pilier massif autour duquel s'enroule un escalier à rampe de pierre découpée comme une truelle à poisson ! — Comme les têtes des cavaliers s'étalent avec fierté sur leurs fraises en roues de carosse, pareilles à des têtes de saint Jean-Baptiste sur des plats d'argent ! Comme les femmes se rengorgent dans leurs collerettes montées et leurs vertugadins ! Comme le velours

miroite ! comme le satin se moire ! comme les galons ruissellent de lumière ! comme les pierreries flamboient et jettent des bluettes !

Quelles chairs transparentes, quelles mains délicates jaillissant ainsi que des pistils de fleurs de la corolle des manchettes ! quelles délicieuses têtes noyées de cheveux blonds ou encapuchonnées sous les plis noirs de la faille ! l'agate, l'opale, le jade, l'onyx, n'ont pas de tons plus riches et plus fins ! — Quel délicieux pêle-mêle dans les groupes qui s'étagent sur l'escalier du jubé !

Eugène Isabey a le mérite, devenu rare aujourd'hui, de signer ce qu'il fait à chaque touche.

M. Vidal, bien qu'il ne fasse que des dessins légèrement nuagés de quelques teintes imperceptibles, a bien le droit d'être rangé dans cette catégorie de peintres gracieux ou brillants. Il s'est donné une tâche très-simple en apparence et très-difficile à réaliser, celle de trouver la beauté dans les types modernes. — M. Vidal cherche l'idéal parisien, et l'on peut dire qu'il l'a trouvé. — Malgré le léger travestissement, soit oriental, soit Pompadour, dont il habille ses créations; malgré le

caprice et la fantaisie de l'ajustement, on reconnaît sous la couronne de fleurs, à travers la tunique de gaze rayée, de délicieuses figures qu'on a vues encadrées par une loge d'Opéra ou une vitre de coupé, des corps onduleux et sveltes qu'on a devinés sous les plis du cachemire ; car, en dépit du corset, Paris pourrait offrir à Praxitèle, s'il revenait au monde, plus d'un modèle de Vénus.

*La Saison des fruits*, *Une Fille d'Ève*, *Péché Mignon*, tels sont les titres des trois dessins de M. Vidal, exécutés tous les trois avec ce soin, cette finesse et cette pureté de travail qui leur donnent le velouté du pastel, la délicatesse de la miniature et la légèreté du croquis le plus fugitif. Quel joli mouvement que celui de la femme qui se cambre et se renverse avec une voluptueuse lassitude ! Que dites-vous de cette gourmande qui mange une pêche et semble mordre sa joue, et de cette charmante enfant qui se trouve si jolie qu'elle donne un baiser à sa bouche de rose dans le cristal d'un miroir ? — Heureux miroir ! — Au moins voilà un dessin de M. Vidal qui se rend justice et qui est sûr lui-même de l'avis de tout le monde.

Ce que nous voudrions voir faire à M. Vidal, c'est un groupe de femmes et de jeunes filles du monde assises sur un pâté de coussins, en toilette de bal ou de soirée, écoutant de la musique, causant entre elles ou attendant une invitation à danser, tout en jouant avec leur éventail, leur bouquet ou leur mouchoir de dentelle.

Chose étrange, jamais ces coiffures, qui feraient pâmer d'admiration si elles étaient sculptées dans le marbre, ces couronnes posées avec tant de goût, ces fleurs d'une imitation si parfaite, et auxquelles ne manque pas même le scintillement de la rosée, ces diadèmes de perles, ces tresses d'or et de corail, n'ont excité chez un artiste moderne l'envie de les reproduire.

Ces robes d'une coupe si heureuse, ces écharpes aux riches broderies, ces velours, ces mousselines de l'Inde qui se plissent comme des draperies de Phidias, ces gazes vaporeuses; ces tarlatanes, vent tissu, air tramé, près de qui l'aile de la mouche est un canevas grossier : ces bracelets ciselés par les plus habiles joailliers du monde et où s'enroulent les chimères de la plus inépuisable fantaisie, ces

parures étoilées de diamants, ces bagues qui jettent des flammes comme si elles étaient des yeux ; — tout ce qui nous plaît et nous étonne, nous inspire de l'admiration ou de l'amour, n'a pu jusqu'ici réveiller la verve d'aucun artiste.

N'y a-t-il pas dans la grâce et le luxe de l'Athènes moderne la matière d'un dessin et d'un tableau ?

M. Vidal pourrait mieux que personne exécuter ce que nous rêvons; il a l'élégance, le goût, la délicate compréhension de la beauté moderne, égale pour le moins à la beauté antique, mais dont nos artistes, trop préoccupés de la Grèce et de Rome, ne savent pas dégager l'idéal.

# VII

PEINTRES D'ÉGLOGUES ET DE BUCOLIQUES.

MM. Camille Roqueplan, — Adolphe Leleux, — Penguilly-L'Haridon, — Armand Leleux, — Hédouin.

Il y avait bien longtemps que le public n'avait eu ce bonheur de voir au salon des tableaux signés Camille Roqueplan, et il s'inquiétait de l'absence de ce charmant peintre. Ce n'était pas un caprice qui l'éloignait du Louvre, et il ne se tenait pas à l'écart posé en grand maître boudeur; il ne faisait pas d'ex-

hibitions particulières dans de petits coins. Une maladie longue et douloureuse l'avait éloigné de Paris, et il demandait aux tièdes brises des provinces méridionales de la France un air plus doux et plus clément qui réparât ses forces épuisées.

Au bout de trois ans, il est revenu guéri et transfiguré : le malade et le peintre ont fait peau neuve.—Cela a dû vous paraître étrange, sachant que Camille Roqueplan avait exposé, de ne pas lire son nom le premier parmi ceux des peintres brillants et spirituels, des fantaisistes étincelants, des rois de la touche pétillante et de la palette épanouie. En effet, l'auteur du *Lion Amoureux*, de *Jean-Jacques Rousseau et les demoiselles Gallet*, du *Concert chez Van-Dyck* et de tant de gracieuses merveilles, avait droit à figurer sur cette liste ; mais le Roqueplan de cette année n'est plus le Roqueplan d'autrefois, — ne prenez pas cette phrase dans un sens mélancolique, — il a gravi un cercle de plus dans la spirale de son talent. Sans cesser d'être lui, il a changé de forme ; de son ancienne manière, il n'a gardé que la grâce.

Étrange bizarrerie, la maladie qui affaiblis-

sait son corps rendait son talent plus robuste ; vigoureux, il faisait de la peinture délicate ; languissant, il a fait de la peinture forte ; le mal qui devait le tuer comme homme l'a sauvé comme artiste ; il l'a tiré des brumes de notre ville de boue et de fumée pour le plonger dans la chaude lumière du Midi, et cette lumière qui donne le vertige aux plus sains, qui rend fous les élèves envoyés à Rome et les jette dans des saumons et des indigos impossibles, n'a pas ébloui l'œil du convalescent ; il a résisté à ce baptême de feu qui calcine les palettes les plus froides, et, au milieu d'une carrière remplie par tant d'œuvres d'une originalité charmante, il a eu ce bonheur, au moment même où peut-être il serait tombé dans la répétition de ses motifs familiers, de rencontrer une veine inespérée, un filon vierge qu'il peut poursuivre dans les sinuosités de sa gangue, de longues années encore, sans venir à bout de l'épuiser ; car ce filon, c'est tout bonnement la nature, — que jusqu'à présent il avait plutôt devinée qu'étudiée, tout enivré qu'il était de Terburg, de Metzu et de Watteau.

Camille Roqueplan n'ayant plus à peindre

de robes de satin, de colliers de perles, de joues roses dans des grappes de cheveux, de nuques blondes, d'épaules lustrées, de violoncelles au ventre blanchi de colophane comme le collet d'un petit abbé de poudre à la maréchale, de pages à mine de chérubin versant de haut le vin d'Espagne dans un verre de Venise, de bahuts sculptés et de vases piqués dans l'ombre de vives paillettes, de rideaux de damas aux ramages contournés, de tapisseries de cuir de Cordoue ou de Bohême, gaufrées d'or et d'argent, s'est contenté, lui si élégant, si fin, si gracieux, du premier paysan qui passait sur la route, traînant sa bête après lui ; du dernier petit pâtre accoudé derrière un buisson, et regardant paître ses vaches ; du colporteur adossé contre un mur en attendant qu'on ait visé son passe-port : la moindre chose lui a suffi. A défaut de bas de soie, il a peint les jambes nues et les pieds vermeils des filles de la campagne qui vont au marché ; cette cape brune tout usée, tout élimée, rompue à chaque pli, où la pluie et le soleil ont laissé leurs empreintes, a remplacé pour lui les manteaux de velours incarnadins et rayés d'or si crânement jetés sur l'épaule des fins

cavaliers; le sombrero de calaña du contrebandier s'est substitué au feutre du raffiné; au lieu du king's-charles traînant les oreilles à terre, c'est maintenant le chien de berger inculte, hérissé, mais l'œil intelligent et bon, qui aboie dans le coin de ses toiles ; — il ne dédaigne même pas l'humble grison aux narines velues, au poil blanchissant, aux oreilles énervées, lui qui avait sur sa palette des tons si satinés pour en moirer la croupe des chevaux anglais; tout cela ne lui inspire aucun dégoût : mains hâlées, figures hâves, vêtements dépenaillés, bêtes harnachées de cordes, paysages remplis de pierres et de ronces, il s'est fait à tout, il a compris la rude beauté ou la laideur pittoresque si vous l'aimez mieux, de ces paysans demi-français, demi-espagnols; de spirituel il est devenu naïf, de fashionable rustique ; et voilà pourquoi, au lieu de le mettre en tête de cette brillante phalange des Diaz, des Muller, des Winterhalter, des Baron, nous commençons par lui la liste des peintres campagnards, des artistes pastoraux et bucoliques, et nous le plaçons, nous, au premier rang dans la bande des Leleux, des Hédouin, des Guillemin, des Luminais, des Fortin et de

tous ceux qui s'occupent à reproduire en idylles un peu sauvages et ne ressemblant guère à celles de Boucher, les scènes de la vie des champs, les costumes pittoresques de la Bretagne et des provinces basques.

Ce changement complet de manière est un événement grave et singulier dans la vie d'un artiste, surtout quand il n'implique aucune décadence, aucune pente au maniérisme ; arriver du coquet au simple, du spirituel au vrai, du pétillant au lumineux, du gracieux au fort, c'est un bonheur rare, et il est bien des peintres dont le passé ne vaut pas celui de M. Camille Roqueplan, à qui l'on pourrait bénévolement souhaiter une bonne maladie qui les envoie passer deux ans au pied des Pyrénées en tête-à-tête avec la nature.

Avec cette intelligence parfaite du coloris, qui ne lui a jamais fait défaut, M. Camille Roqueplan, se baignant dans les ondes de cette lumière aveuglante des pays chauds, a compris que ce n'était ni par du jaune, ni par de l'orangé, ni par des tons dorés et cuits au four, qu'il parviendrait à rendre cet éclat tranquille, cette lueur implacablement blanche du ciel méridional. Il a eu le courage de

ne pas rendre par des roux ce qui était gris, et par du bitume ce qui était bleuâtre, — chose bien simple en apparence, mais qui constitue tout un art nouveau.

Le Midi n'a guère que trois couleurs, bleu, blanc et gris, et c'est bien gratuitement que l'on s'obstine à le barbouiller de mine de Saturne ou autres nuances incendiaires. Dans le Nord, le soleil rouge grésille sous les nuages comme un lampion à la pluie; dans l'Orient, il darde des jets incolores et vifs comme ceux du gaz. Il faut des vapeurs à traverser pour allumer ces braises qui empourprent nos couchants. Dans une atmosphère sans brouillard, le soleil est un globe chauve de rayons, et il tombe dans la mer comme un boulet chauffé à la fournaise. Tout ce que la lumière atteint devient blanc; tout ce qu'elle n'atteint pas reste bleu. A Oran, à Séville, des maisons crépies à la chaux ont des ombres qui n'offrent aucune différence de valeur avec le ciel.

Aussi, en visitant le musée de Madrid, les galeries particulières, les couvents et les églises de la Péninsule, étions-nous extrêmement surpris devant les chefs-d'œuvre de l'école espagnole, pour la plupart si rances, si fauves et

si bruns de ton; comment leurs auteurs avaient-ils fait pour trouver tant de noir dans un pays si lumineux? Certainement, en concentrant les ombres réunies de toutes les Espagnes on n'arriverait pas à l'intensité bitumineuse de Ribera, de Zurbaran et des peintres caractéristiques de cette école; il est vrai qu'ils en avaient emprunté beaucoup à Michel-Ange et Caravage.

Paul Véronèse est le seul qui ait jamais rendu la blancheur opaque et les contours arrêtés des pays chauds, Titien lui-même, ce coloriste superbe, dore ses tableaux d'un glacis d'ambre jaune, très-opulent et très-splendide à voir, mais d'une chaleur un peu conventionnelle.

Dans cette transplantation de son talent M. Camille Roqueplan, plus habile que qui que ce soit à ces tons de topaze, à ces ardeurs blondes, à ces nuances réchauffées à propos de reflets vifs, à ces transparences rousses ou fauves qui sont le coloris du Nord, s'est rendu tout de suite maître des secrets de cette lumière qui cisèle les contours, sculpte les formes, met en relief les détails, ne permet à rien de s'esquiver dans l'ombre, rapproche les lointains des

premiers plans, faute de brume intermédiaire, et donne à tout une apparence plastique qui ne permet aucune bavochure à la brosse.

Peindre, dans le Midi, c'est avant tout dessiner, c'est presque sculpter.

Rien n'est plus joli que le paysage représentant une *Vue* prise aux frontières d'Espagne.

Vous ne trouverez là aucune des ficelles ordinaires, pas de *repoussoirs*, pas de *paires de bottes* placées au premier plan pour chasser à l'horizon un lointain rebelle qui s'entête à ne pas fuir.

Le devant de la toile est occupé par le lit pierreux d'un torrent presque à sec, où circule, baignant à moitié les cailloux, un petit filet d'eau diamanté çà et là par d'imperceptibles remous. Les pierres, quoique lavées à leur base par le flot clair, sont sèches et blanches comme si l'humidité n'avait jamais existé au monde; les flancs de la ravine laissent voir dans leur décharnement le gris du tuf, et du rebord s'élancent et se projettent des branches de broussailles et de jeunes arbres au feuillage rare et grillé par le soleil bien plus que par la gelée, quoique l'époque choisie soit la fin de l'automne.

Sur le versant du coteau que coupe le ravin, quelques vaches et quelques moutons disséminés broutent un gazon ravivé aux fraîcheurs d'octobre, sous la garde d'un petit pâtre mélancoliquement appuyé contre un tertre près du bouquet d'arbres, dans cette sereine contemplation où se perdent les heures et les jours du berger.

Au fond, des montagnes dentèlent de leur scie bleuâtre un ciel clair et léger sans abus d'outremer et de lapis-lazuli.

Un premier plan — d'une entière blancheur — ne voilà-t-il pas un tour de force que risqueraient peu de paysagistes?

Les *Paysans de la vallée d'Ossau* ont une franchise de tons, une fermeté de contours, une rusticité d'attitude et d'allure qu'on ne saurait trop louer. Cependant ils ne sont pas laids, leurs traits rudes ne manquent pas de beauté; la tête de la jeune fille, qui tient une corbeille, est charmante, car M. Camille Roqueplan n'a pu abdiquer sa grâce naturelle. — Il est fâcheux que le mouvement de la jambe qui se porte en arrière ne soit pas mieux rendu : il ôte l'aplomb à la figure; c'est la seule tache de cette charmante toile.

Les *Espagnols des environs de Penticosa*, avec leurs traits hâlés, leurs cheveux entourés d'un linge, leurs gilets écrasés et miroités à tous les plis, leurs larges ceintures, leurs alpargatas et leurs bas brodés de bleu à la valenciennes, ont bien l'air de fierté indolente et de majesté sauvage de montagnards au repos.

Le coloris de ce tableau a une solidité mate, une clarté crayeuse, un ton de fresque en miniature, qui lui donnent un aspect franc et magistral que M. Roqueplan, même en ses plus heureuses veines, n'a jamais si bien attrapé.

Le *Visa des passe-ports* brille par les mêmes qualités. L'homme a la vigueur trapue et carrée de sa race, et se détache parfaitement sur le fond de la muraille; la jeune fille qui avance sa tête au haut de l'escalier a bien raison de céder à sa curiosité, car elle nous montre sous sa coiffe rouge un visage très-agréable à regarder dans sa grâce naïve.

Cette fois, M. Adolphe Leleux, en dehors de son tribut accoutumé de Bretons et d'Aragonais, nous apporte un spécimen d'un autre genre : — un buste d'homme de grandeur naturelle, vêtu d'une espèce de costume breton

et resserré dans un cadre étroit qui coupe le corps à la hauteur des pectoraux.

Cette tête, c'est tout bonnement le portrait de l'auteur, pas flatté, dans le sens où l'entendent les bourgeois, mais d'une énergique et rude ressemblance, accentuée et poussée dans le sens du caractère.

Ce masque bruni par le soleil, bronzé de tons chauds et vigoureux, éclairé de deux yeux noirs aux sourcils arrêtés nettement; ces cheveux ras et cette barbe courte et fournie, cet air opiniâtre et réfléchi, toute cette apparence robuste et rustique, cette force du paysan illuminé par l'intelligence de l'artiste, c'est bien ainsi que l'on se figure M. Adolphe Leleux. N'était le rayon de l'œil, il ressemblerait à plus d'un de ses modèles. L'on conçoit, en voyant ce portrait, comment il a pu s'insinuer si avant dans l'intimité des gars du Marais et du Bocage, assister aux pardons et aux luttes, s'accouder sur les tables côte à côte avec les buveurs de cidre, écouter, tout rêveur, l'aigre musique du biniou et le lourd trépignement de la ronde.

Velasquez, dans ses tableaux familiers, donnerait l'idée de cette peinture brutale, féroce,

et qui poursuit la réalité à toute outrance. — Sous ce rapport, M. Adolphe Leleux se rapproche de l'école espagnole, et, s'il se livrait à la grande peinture, c'est probablement de ce peintre et de Ribera qu'il suivrait les traces, tout en se traçant à côté de la route son petit sentier à lui.

Nous conseillons au peintre d'effacer ou d'adoucir une teinte brune qui cercle le front près de la racine des cheveux, implantés dans une zone plus blanche; cette ligne donne au reste de la tête l'air d'un masque appliqué sur le visage et qu'on en pourrait détacher.

Cette vigoureuse étude nous inspire l'envie de voir M. Leleux traiter un sujet de genre dans des dimensions historiques.

Après le *portrait d'homme*, le tableau le plus important de M. Adolphe Leleux, ce sont les *Jeunes pâtres espagnols*.

La scène se passe, — nous le supposons du moins, — sur un des premiers plateaux des Pyrénées. Un immobile océan de vagues montagneuses ondule jusqu'au cercle où l'horizon rencontre le ciel, dans cette espèce de zone roussâtre, brume de poussière impalpable que

le vent soulève et soutient, et qui fait le brouillard des pays chauds.

Le tremblement lumineux de l'atmosphère est parfaitement rendu ; c'est bien la clarté aveuglante de l'heure de midi.

Aucun arbre ne rompt les grandes lignes austères de ce paysage plein de silence et de solitude, où l'on ne doit entendre d'autre bruit que le grincement enroué de la cigale. A peine çà et là quelques touffes de bruyères et de genévriers ; quelques barbes mal peignées d'herbes sèches qui pendent aux déchirures des tertres. — Du reste nulle apparence humaine, ni flèche de clocher, ni village ébauché dans le lointain, ni colonne de fumée trahissant une chaumière ; ils sont là tous les quatre ou tous les cinq, les seuls êtres vivants à plusieurs lieues à la ronde, et jouent avec des petits chiens que leur mère, allongée sur ses pattes de devant comme un sphinx, suit d'un œil plein de sollicitude, quoiqu'elle paraisse avoir assez de confiance dans la loyauté et l'adresse de ses petits amis.

Cette scène, bien simple et sans grande portée esthétique, intéresse et attache comme un drame.

La petite fille au corset noir et au jupon de ce jaune vif, en usage dans la Castille et l'Aragon, où nous en avons vu brodés de perroquets et de pots de fleurs, est plus jolie que ne les fait habituellement M. Leleux, dont le rude pinceau se prête peu aux délicatesses féminines, et qui n'est rien moins que poupin dans sa manière; mais la figure la mieux réussie de toutes est celle du jeune pâtre au torse robuste déjà, au profil décidé, au regard presque viril; il fera à coup sûr, dans quelques années, le plus hardi contrebandier qui ait jamais passé à la barbe des douaniers par une nuit orageuse un ballot de marchandises anglaises ou un partisan du comte de Montemolin.

Ce tableau, quoiqu'égal et peut-être supérieur sous certains rapports aux œuvres précédentes de M. Leleux, nous inquiète pour l'avenir du jeune peintre; il nous a semblé y deviner un certain laisser-aller de main, y découvrir un commencement de pratique, presque de l'adresse.—Cela nous effraye.—Le grand mérite de M. Leleux est la sincérité complète, l'étude sérieuse et constante de la nature : il ne faut pas qu'il s'écarte de cette route étroite, âpre, mais certaine; qu'il se défie de la faci-

lité qui ne peut manquer de lui venir; qu'il cherche à conserver cette précieuse gaucherie, partie intégrante de son originalité; qu'il se garde de peindre d'après des croquis et des dessins faits à la hâte ou trop légèrement.

Le *Retour du marché en Basse-Bretagne* est une petite toile très-fine de ton et à qui il ne manque, pour être un vrai bijou, qu'un peu plus de soin et de précision dans la touche. La muraille, le long de laquelle défile la procession des personnages, en fait parfaitement valoir les silhouettes pittoresques.

Voilà un genre de bergers que n'avaient prévus ni Homère, ni Virgile, ni même M. Racan et madame Deshoulières : ces gaillards en bas bleus, perchés sur des échasses comme des saltimbanques, coiffés de bérets, vêtus de peaux de mouton, sont des Corydons et des Mélibées du département des Landes qui s'en reviennent des champs, les pieds dans l'ombre et la tête dans un rayon de soleil.

M. Leleux a bien saisi l'aspect d'oiseau échassier, de grue en promenade, que ces longues potences donnent aux étranges pasteurs de ces steppes françaises, aussi désertes, aussi désolées et plus inconnues que les sava-

nes d'Amérique et les steppes de l'Ukraine.

— Nous constatons avec plaisir les immenses progrès faits par M. Penguilly-L'Haridon.

Son *Mendiant* est une excellente chose, fine et serrée d'exécution, comme un Béga.

Comme il est vieux, rapiécé, sordide! dans ses haillons tout ce qui n'est pas tache est trou. La vieillesse, la misère, ce n'est pas assez, il a un malheur de plus : deux jambes de bois s'emmanchent à ses moignons emmaillottés de guenilles, et témoignent d'une jeunesse belliqueuse et hasardée. Le mendiant a dû être lansquenet ou bandit : sa figure cache dans ses rides et sous son air patelin une certaine résolution et une certaine férocité. Ce gaillard-là doit être de l'école du pauvre de Gil Blas, qui demandait l'aumône avec une espingole appuyée sur une fourche. Il y a encore de la force dans cette vieille main que ses nerfs tendus font ressembler à un manche de guitare.

La muraille grise qui sert de fond a le rare mérite de ne pas rappeler les maçonneries de Decamps, à l'influence duquel il est difficile de se soustraire quand on bâtit un mur dans un tableau, tant il a promené victorieusement

sa truelle magistrale sur ce côté de l'architectonique pittoresque. Elle est d'un bon grain, bien lavée par la pluie, bien encrassée par la fumée et la poussière : c'est une triste muraille d'arrière-cour de taverne ou de tapis-franc, bien faite pour recevoir sur son fond sale la silhouette écornée d'un truand.

N'oubliez pas de jeter un coup d'œil sur le misérable chien noir, qui, le nez en l'air, la patte en suspens, la prunelle brillante, suit avec sollicitude les mouvements du vieux drôle. Il n'y avait au monde qu'un chien si crotté, si hérissé, si affreux, pour aimer un pareil maître.

Dans le *Tripot*, nous voyons un gentilhomme avec un pourpoint blanc, et pressant de sa main crispée une large tache sanglante; de l'autre main, il s'appuie à une table couverte d'un tapis vert; un jeu de cartes s'étale sur le plancher, pêle-mêle avec une dague à coquille et l'épée du blessé.

Par l'embrasure de la porte, on entrevoit un bout de rapière et un coin de manteau qui vole : c'est le meurtrier qui s'enfuit.

Les deux joueurs se sont sans doute accusés de tricherie, pris de querelle, et battus —

loyalement? ce n'est guère probable, et il en résulte au pourpoint de l'honnête gentilhomme une boutonnière sans bouton par où son âme pourrait fort bien s'échapper.

Cette chambre basse, où le jour pénètre obliquement par des vitres jaunes, a une apparence sinistre et tragique; cela sent le coupe-gorge et la caverne d'une lieue à la ronde; et il fallait être un joueur bien enragé pour y mettre le pied avec un compagnon pareil à celui qu'on entrevoit sur le seuil.

Sous ce titre anodin et pastoral: *Paysage par un temps de pluie*, M. Penguilly-L'Haridon, sans doute pour ne pas effrayer son monde, a caché une fantaisie passablement lugubre. — Ce n'est pas en effet de la romance

> Il pleut, il pleut, bergère,
> Rentrez vos blancs moutons...

qu'il s'agit, comme on pourrait le croire tout d'abord.

Le *Paysage par un temps de pluie* représente, sous un ciel bas et chargé de nuages qui crèvent et laissent tomber des hachures grises de leurs déchirures, une plaine boueuse,

bossuée de petits tertres, sillonnée de fondrières où miroitent des flaques d'eau, et qui pour toute végétation se hérisse d'une foule de gibets et de potences, profilant sur une bande claire de l'horizon leurs charpentes sinistres et les pendus que le vent balance à leurs branches.

Des spirales de corbeaux tournoient autour de ces charognes et inscrivent le V de leurs ailes noires sur le fond livide des nuées.

Deux personnages, d'aspect farouche et de mine patibulaire, regardent assez mélancoliquement ces pauvres diables plus piqués d'oiseaux que *dez à coudre*, comme dit Villon, et ont l'air de faire un pénible retour sur eux-mêmes.

Cette églogue de Montfaucon est rendue avec une justesse de ton, une puissance d'effet, et une finesse merveilleuse; et, des quatre tableaux de M. Penguilly-L'Haridon, c'est à coup sûr le plus spirituel et le plus précieux.

L'intérieur de ferme, éclairé par un tiède rayon de soleil, avec son escalier blanc et son hangar, sous lequel s'arrondissent les croupes pommelées des chevaux, distrait agréablement

de l'impression pénible que peut causer le *Paysage en temps de pluie.*

M. Armand Leleux nous arrive d'Andalousie avec plusieurs petits tableaux d'une couleur vigoureuse et d'un bon caractère. Son guitarero râclant le jambon, comme disent les Espagnols, a une animation et un entrain extraordinaires ; il s'accompagne et doit chanter, ainsi que sa bouche toute grande ouverte le fait voir, quelques-unes de ces bizarres *coplas* andalouses, d'une poésie si étrange et si pénétrante. Il nous semble devant cette toile entendre le fron-fron de la guitare, et une voix nasillarde nous crier à l'oreille la romance grenadine :

> Dentro de mi pecho tengo
> Una mesa de cristal
> Donde juegan á los naipes
> Mi amor y tu falsedad.

Le petit chapeau écimé, les manches aux parements tricolores, les guêtres de cuir ouvertes sur le côté, tous les détails de l'ajustement sont rendus avec une exactitude parfaite. Il y a surtout un bout de cravate jaune et un coin de gilet qui accrochent la lumière au

passage d'une façon très-pittoresque et pleine de réalité.

Les autres tableaux de M. Armand Leleux, à l'exception d'un seul, sont empruntés aux scènes de la vie espagnole. Les *Mendiants* des environs de Grenade, l'*Ariero* andaloux, se distinguent par les mêmes qualités que celui dont nous venons de parler: couleur solide, effet vigoureux, grande vérité locale.

Le nom de M. Hédouin vient se placer naturellement sous la plume quand on a parlé des deux frères Leleux; et pourtant chaque jour la différence qui sépare ces trois amis devient plus marquée, l'originalité de chacun d'eux se dessine plus nettement. Le *Souvenir d'Espagne* et la *Paysanne ossaloise* sont deux toiles charmantes, dont l'une a été acquise par la Société des Beaux-Arts. Ce n'est pas un faux Leleux, mais un véritable Hédouin.

# VIII

### SUITE DES BRETONS. — PEINTRES DE GENRE ET D'ÉPISODES.

MM. Guillemin, — Luminais, — Fortin, — Verdier, — Vetter, — Lessore, — Duveau, — Millet, — Gendron, — Alfred Arago, — Glaize, — Haffner, — Jacquand, — Lorsay, — A. Guignet, — Yvon.

Nous n'en avons pas fini avec le clan des fils d'Armor, et il nous reste à parler de MM. Guillemin, Luminais, Fortin, autres Bretons bretonnants que M. Brizeux devrait chanter sur sa harpe bardique.

M. Guillemin tient à la fois d'Adolphe Le-

leux et de Meissonier : de Leleux, pour le choix des sujets et l'allure rustique; de Meissonier, pour la finesse de l'exécution et l'extrême rendu. — Ce mélange suffit pour constituer à M. Guillemin une originalité qui se caractérise chaque jour davantage à mesure qu'il perd le souvenir de ses deux prototypes. — Il est malheureux qu'un artiste du talent de M. Guillemin tombe souvent dans la charge et fasse des excursions sur le domaine de M. Biard. La peinture n'a rien de risible, les calembours et les bouffonneries lui vont fort mal : ce qui est supportable dans un léger croquis, dans une charge vivement charbonnée et poussée à l'exagération, choque dans un ouvrage terminé avec soin, et qui a exigé un long travail.

L'esprit se révolte à l'idée qu'un homme de valeur ait passé un mois à caresser du pinceau la grimace d'un tourlourou, et à pourlécher les plis ignobles d'un pantalon garance; — c'est pourtant ce qu'a fait M. Guillemin dans sa petite toile intitulée *le Baptême*, dont le titre sacré pourrait vous induire en erreur, et qui n'a rien de catholique; ce n'est pas un humble enfant ou un fier Sicambre qu'on

baptise, encore moins une Clorinde blessée, mais bien un pot-au-feu. — Une tendre cuisinière remplace par une tasse d'eau dans la marmite de son maître la tasse de bouillon dont elle vient de régaler son amant, pioupiou naïf et d'aspect peu martial. Au fond, le bourgeois, médusé par ce spectacle imprévu, s'arrête, figé sur le seuil de la cuisine, dans une pose pleine d'horreur et d'indignation.

De pareilles scènes sont faites pour le vitrage de Martinet et d'Aubert, et il est triste de penser qu'une très-jolie couleur et une exécution des plus soignées sont dépensées en pure perte à de pareilles facéties. — M. Guillemin n'a pas besoin, pour attirer l'attention, de ces ressources grossières : son talent seul suffit.

Dans la *Lecture de la Bible*, où ce travers a presque disparu, sauf le profil du lecteur, qui a l'air d'un vieux portier d'Henri Monnier ou de Pigale, il n'y a rien que de digne et de sérieux. Le jeune gars écoute avec la plus religieuse attention ; la tête de la jeune fille qui se penche, et dans une attitude de pieuse rêverie, est charmante et touchée avec la plus grande délicatesse de pinceau. Les accessoires

sont finis sans sécheresse et traités très-habilement.

Sans cette désagréable figure du vieux, très-bien peinte d'ailleurs, ce tableau serait plein de charme et de poésie. Cette dissonance gâte tout.

Qu'on n'aille pas croire, cependant, d'après cette critique, que nous bannissions de l'art toute figure qui ne serait pas noble et régulière : loin de là. Une pareille doctrine ramènerait bien vite aux têtes d'Endymion à l'estompe, aux *Quatre Saisons*, par Lemirre, et autres modèles du même genre. — Nous admettons parfaitement le grotesque comme l'entendaient Callot, Bamboche, Tampesta, Jean Steen, Téniers, Ostade, et, dans un ordre plus relevé, Rembrandt, Ribera, Velasquez, c'est-à-dire la laideur puissante ou pittoresque, le caprice étrange et difforme, le mascaron substitué au visage, toutes les chimères de l'arabesque réalisées par le pinceau. En dépit de l'anathème de Louis XIV, nous admirons assez les *magots* de l'école flamande; mais de là à la charge, à la caricature proprement dite, il y a loin.

Nous admettrions sans peine que M. Guil-

lemin eût représenté une cuisinière aussi laide que possible, au milieu de ses casseroles reluisant le long du mur, comme des boucliers antiques à la proue d'un trirème, une volaille à demi plumée sur les genoux, ou tout autre motif aussi trivial; les maîtres les plus illustres de Hollande et de Flandre n'ont pas fait autre chose.

Ce qui nous contrarie, c'est le vaudeville introduit dans cet art silencieux qui ne le supporte pas; c'est le petit sujet bête destiné à capter la foule, pour qui le plus souvent un tableau n'est qu'un rébus à deviner et dont elle cherche le mot au livret, lorsqu'elle n'a pu le deviner. De même que l'opéra italien, ainsi que Méry l'a si spirituellement raconté, le Salon est plein de gens qui ne regardent aucune toile, profondément absorbés qu'ils sont par la lecture du livret. Ils lèvent la tête, déchiffrent un numéro, cherchent à la page indiquée, épèlent le paragraphe, et vont recommencer un peu plus loin : il s'agit pour cette sorte de curieux d'être intéressants... sur le catalogue.

La *Prière du soir* ne mérite aucun de ces reproches. Là, M. Guillemin est simple, grave

et touchant; la scène représente une lande hérissée de bruyères et d'ajoncs, constellée de grosses pierres. Le crépuscule a déjà déplié ses voiles grisâtres, et le soleil disparu n'envoie plus au bord des nuages que de pâles reflets. Les tintements de l'*Angelus* apportent sur l'aile de la brise leurs argentines vibrations jusqu'au fond de cette solitude.

Une jeune femme, en costume breton, agenouillée dans les hautes herbes, avec une petite fille à côté d'elle, récite pieusement la Salutation évangélique. Cet acte de foi auquel s'associe la voix innocente de l'enfant au milieu de cette lande déserte, sous ce ciel estompé par la nuit qui vient, a quelque chose de solennel et de poétique qu'on ne trouve pas habituellement dans les tableaux de genre.

Le coloris de cette toile est doux, voilé, mystérieux; la touche en est plus grasse et moins minutieuse que dans les autres productions de M. Guillemin, qui ne pourrait que gagner à marcher dans cette voie.

*Après le combat*, de M. Luminais, ne manque ni de force ni de grandeur. Ce ciel maçonné de nuages lourds et gros de tempêtes, ces roches granitiques dont les assises irrégu-

lières ont l'aspect de fortifications démantelées, ces chouans (car il s'agit d'un épisode des guerres de la Vendée) ramassant leurs blessés et leurs morts, ont une espèce de grandeur sinistre à laquelle ajoutent beaucoup une touche abrupte et une couleur austère.

M. Fortin, qui, lui aussi, s'occupait de Bretagne et avait exposé des intérieurs de chaumières riches de tons et vigoureux d'effet, n'est pas en progrès, ce nous semble. Son *Tailleur de village regardant des jeunes filles qui donnent à manger à des poules*, outre que l'idée n'en est pas bien sublime, ne vaut pas, à beaucoup près, ses *Intérieurs bretons*.

Un tableau charmant, quoique la scène ne se passe dans aucune province marquée sur la carte, ce sont *les Femmes et le secret*, d'après la fable de La Fontaine, par M. Verdier.

Il est impossible de voir des jupons plus galamment chiffonnés et retroussés par le coin, des chairs plus vivantes et plus potelées, des têtes d'un Vanloo plus villageois. Tout cela est empâté et tripoté avec une certaine grossièreté fine du meilleur effet : l'épaisseur n'empêche pas la transparence, et les gros coups

de brosse ont des délicatesses où n'atteignent pas quelquefois les pinceaux de martre les plus déliés.

Le chaudron jeté négligemment dans un coin de la toile, pour la vérité des lueurs et des reflets, ferait la réputation d'un maître de Hollande, et pourrait soutenir la lutte contre les plus célèbres chaudrons de Téniers, de Metzu et d'Adrien Brawer.

Avec *les Femmes et le secret*, M. Verdier a exposé plusieurs toiles, entre autres un excellent portrait de femme d'une pose simple, d'un aspect magistral, d'une pâte excellente, l'un des meilleurs du Salon assurément.

Citons en passant le Mazet de Lamporech avec les *Religieuses*, pastel dans le goût de Boucher, fin et velouté de couleur.

Nous sommes heureux d'avoir à signaler un tableau très-remarquable, celui de M. Vetter, dont il doit être le premier envoi au Salon, car nous n'avons pas souvenance d'avoir jamais rien vu de lui.

Cette toile, d'assez petite dimension, et qui vaut qu'on s'y arrête, est située entre le *Christ* et l'*Odalisque* de Delacroix. Elle a pour sujet *Molière trouvant chez un barbier*

de *Pézénas le type du Bourgeois gentilhomme.*

Molière, en effet, avait l'habitude de se rendre les samedis, jour de marché, chez un barbier nommé Gely, où affluaient les originaux de la ville et où se débitait la petite chronique scandaleuse; parmi les personnages bizarres qui venaient soumettre leur menton au rasoir de maître Gely, ou faire retaper leur perruque in-folio avec un bout de chandelle, on remarquait un bourgeois enrichi, tout historié de broderies et de chamarres, ayant de grandes prétentions à la noblesse et aux belles manières. A la vue de ce grotesque type, l'œil de Molière s'allume, s'attache curieusement au gros être qui se pavane, se rengorge et fait la roue, épanoui comme un dindon dans l'auréole de sa queue. — Déjà sous le crâne du grand poëte se forment les premiers linéaments de cette profonde conception du *Bourgeois gentilhomme.*

La belle tête mâle et triste de Molière a été parfaitement rendue et comprise par M. Vettor; l'intelligence éclate dans ce regard brun et prolongé qui paraît aller au delà des choses.

Le bourgeois est superbe d'importance, de bouffissure et de contentement de lui-même.

Cependant, il outre un peu la dignité, comme quelqu'un dont l'arbre généalogique est trop récemment planté pour avoir encore beaucoup de branches. Il ne porte pas la tête haute, il la tient renversée en arrière, rejetant ainsi en avant le développement majestueux de son abdomen. Il est si cambré que ses joues l'empêchent de voir, et qu'il a l'air d'un presbyte regardant par-dessous ses lunettes.

Son costume et ceux des autres personnages prouvent chez M. Vetter une connaissance parfaite des modes du temps; on dirait qu'il les a vues, non dans des livres et sur des estampes, mais sur le dos des gens réels, agissant et parlant, tant il sait bien rompre les plis où il faut, tant il fait tomber les pans avec aisance, tant il les chiffonne et les ajuste d'une main familière; il a vécu assurément dans ce temps-là, et il a dû autrefois se faire raser à Pézénas, chez Gely, aux jours où venait Molière; de même que Meissonier a passé une existence antérieure à regarder jouer aux échecs au café Procope ou à la boule au Cours-la-Reine. Seulement, M. Vetter et M. Meissonier n'ont pas bu dans la coupe du Léthé, et gardent, comme Pythagore, le sen-

timent et le souvenir des siècles où ils ont vécu avant de figurer dans celui-ci sous la forme d'excellents peintres.

Le *Molière chez le barbier* est tout à fait un tableau de maître. Rien n'y sent l'écolier ou le commençant. Les têtes sont accusées avec une justesse de méplat rare. Les mains brillent par la perfection du dessin et la vérité du mouvement ; les étoffes sont également bien traitées ; c'est fini sans sécheresse, coloré sans exagération : outre ces mérites, dans un sujet en apparence comique, M. Vetter a su mettre du style, et M. Guillemin pourrait aller apprendre chez le jeune débutant comment on doit employer le grotesque en peinture, lorsqu'on ne veut pas tomber dans la charge.

Nous n'avons rencontré ce tableau que dans une de nos dernières visites au Salon, sans quoi nous en aurions déjà parlé. Il nous paraît, avec les *Jeunes Grecs faisant battre des coqs*, de M. Gérôme, la toile indiquant le talent le plus remarquable qu'ait révélé l'exposition de 1847.

N'y eût-il pas autre chose au Salon, nous ne regarderions pas l'année comme perdue. Deux nouveaux noms d'une individualité aussi

marquée que cela tous les ans, cela formerait en peu de temps une école d'une force singulière. — La sculpture a aussi son avénement heureux, dont nous nous occuperons plus tard, lorsque nous descendrons dans les hypogées où grelottent les dieux de marbre.

La *Bienfaisance*, de M. Lessore, a de la naïveté et de la vigueur. C'est une pauvre famille groupée, la mère et les enfants, sur le bord d'un maigre grabat, qui bénit une belle dame charitable dont on n'aperçoit plus que la passe du chapeau et la robe flottante, empressée qu'elle est de se soustraire aux remercîments.

Cette scène, quoique rentrant dans les sujets de genre, est traitée dans de plus grandes dimensions que ne le sont habituellement ces sortes de tableaux. Les personnages sont de grandeur naturelle, ou peu s'en faut. Nous croyons qu'il y aurait de nouveaux effets à tirer du genre élevé dans les proportions historiques. Les motifs simples, familiers ou romanesques acquerraient ainsi une importance qu'on ne soupçonnait pas. L'application du style à toutes ces petites scènes que l'on traite d'une façon léchée, et dont tout le mérite con-

siste dans la finesse du pinceau, produirait une révolution artistique.

L'an passé, M. Duveau avait peint des paysans bretons recueillant le corps d'un naufragé, et de la même taille que s'ils eussent été des Achille ou des saint Sébastien. Ce simple changement de forme faisait une œuvre remarquable d'un tableau auquel on n'eût pas pris garde s'il eût été dans des dimensions ordinaires ; cet agrandissement force à des études plus sévères, à plus de solidité de couleur, à un rendu plus serré. On ne peut pas escamoter une tête grosse comme la nôtre ou la vôtre avec une touche spirituelle ; et ensuite pourquoi la vie moderne et réelle n'obtiendrait-elle pas les mêmes honneurs que la vie ancienne et fabuleuse ? pourquoi ne ferait-on pas des mendiants, des paysans, des marins, des femmes de la ville et des champs de cinq pieds de haut, comme des saint Joseph, des Pâris, des Madones ou des Vénus ? Par quel motif refuserait-on au gamin actuel les proportions du jeune Astyanax ? Rembrandt a bien fait, avec une convocation de la garde nationale de son temps, un chef-d'œuvre qui couvre tout un côté d'une salle du musée

d'Amsterdam, et dont les personnages ont la taille historique. Ce tableau, exécuté dans un cadre restreint, n'aurait pas la moitié de son mérite et de sa valeur.

La dimension adoptée a permis à M. Lessore de déployer une force de pinceau et des qualités robustes qui n'eussent pu trouver leur place dans les limites où l'on renferme habituellement les scènes de ce genre. L'enfant dont les pieds pendent au bord du lit, et qui regarde s'en aller la belle dame avec une admiration respectueuse, montre chez le peintre d'énergiques qualités de coloriste.

M. Millet, lui, a fait le contraire de M. Lessore ; il nous montre, — ou plutôt il nous fait entrevoir, car sa peinture est des plus ténébreuses, — sous des dimensions restreintes, un sujet historique et grec, *Œdipe détaché de l'arbre par le berger*.

Cela est torché avec une audace et une furie incroyables, à travers une pâte épaisse comme du mortier, sur une toile râpeuse et grenue, avec des brosses plus grosses que le pouce, et dans les ténèbres d'effroyables ombres.

Cependant, en se penchant à droite et à

gauche, en avançant, en reculant, on finit par trouver un jour à peu près convenable, et l'on démêle une espèce de grappe humaine composée du berger qui se courbe sur le tronc de l'arbre pour détacher l'enfant aux pieds enflés, du petit Œdipe qui glisse sur un pan de linge, et de la femme du berger qui tend les bras pour recevoir le marmot. En bas grouille dans l'ombre quelque chose de noir que nous soupçonnons fort d'être un chien, sans pourtant l'affirmer, car c'est peut-être un rocher ou une racine.

Il ne faudrait pas s'imaginer qu'il n'y a pas de talent sous ce truellage de couleurs, sous cette peinture apocalyptique, qui dépasse en barbarie et en férocité les plus farouches esquisses du Tintoret et de Ribera. On n'y voit pas grand'chose, mais le peu qu'on voit est bon. Pourquoi n'en voit-on pas davantage? Des gens qui connaissent d'autres ouvrages de M. Millet prétendent que c'est un jeune homme d'un grand avenir. Cela ne nous étonnerait pas. En attendant, pour la rareté du fait, il faut remercier le jury d'avoir bien voulu laisser passer l'*Œdipe détaché de l'arbre*; cette toile à torchon barbouillée d'ocre

et de noir par cette main violente et cette verve brutale en dit plus qu'une foule d'œuvres honnêtes, lissées, blaireautées, poncées, limées, polies, vernies, devant lesquelles on peut refaire le nœud de sa cravate.

Nous attendons M. Millet à quelque ouvrage plus débrouillé du chaos pour le juger définitivement.

Les *Willis* menant leur ronde au clair de la lune sur les eaux bleues du lac, de M. Gendron, qui, au dernier Salon, avait attiré tous les regards et fait concevoir les espérances les plus flatteuses pour l'avenir du jeune peintre, n'ont pas de pendant à l'exposition de cette année. — *Après la mort* est une composition pleine de sentiment, mais qui, pour l'exécution, reste bien loin de son aînée. — Par une claire et froide nuit, deux âmes qui se sont aimées sortent de la tombe et se confondent dans un chaste et pâle baiser. Le jeune homme qui se penche sur la bouche de l'ombre adorée et soutient dans ses bras de vapeur ce corps idéal, traversé par la lune, a un profil perdu d'un caractère charmant.

L'ombre féminine ploie sous cette volupté suprême, refusée sans doute pendant la vie,

et ses pieds qui se dérobent flottent dans les plis du linceul.

Cette toile, dont les ombres sont faites avec le bleu de la brume, et les lumières avec la poussière blanche que secoue de ses ailes le papillon des tombeaux, n'est pas une peinture vivante, c'est le fantôme d'un tableau qui revient.

Le spiritualisme pittoresque ne saurait aller plus loin; M. Gendron pourrait illustrer les poésies de Novalis, et, grâce à lui, le sentimentalisme allemand n'aura plus à nous reprocher notre grossièreté sensuelle.

Nous aussi nous avons notre clair de lune et nos chastes apparitions; nous sommes bons à autre chose qu'à barbouiller des bourgeoises couleurs de la vie les joues rebondies de la réalité.

Le *Pétrarque au tombeau de Virgile*, de M. Alfred Arago, pèche par une sécheresse de contour et une pâleur de ton extrêmes. C'est sans doute une manière de symboliser la poésie chaste et l'amour platonique, dont Pétrarque fut au moyen âge un des plus glorieux représentants; certes, le poëte de Laure avait le droit de planter un laurier sur la tombe de

Virgile; de sa part, c'était un acte de piété filiale; il est fâcheux seulement que M. Alfred Arago n'ait pas fait circuler plus librement la pourpre de l'existence dans les veines du poëte vivant rendant hommage au poëte mort. C'est une ombre qui va visiter un tombeau.

Cela n'empêche pas la composition de M. Alfred Arago d'être ingénieuse et d'avoir du caractère. Un graveur allemand ferait, d'après le *Pétrarque au tombeau de Virgile*, une estampe que tout le monde admirerait au vitrage de Hauser.

*Le Dante écrivant son poëme sous l'inspiration de Béatrice et de Virgile*, par M. Glaize, vient tout naturellement se placer sous la plume quand on a parlé du *Pétrarque*.

M. Glaize, par tempérament et par étude, est coloriste avant tout, et, quoiqu'il y ait de bonnes parties dans sa toile, ces sujets mystiques, ces personnages enveloppés de longues draperies aux plis droits, ces attitudes anguleuses et cette maigreur à la Giotto ne lui vont guère; il lui faut des nymphes s'épanouissant comme des lis sur la verte émeraude des bois et des gazons, ou de belles femmes noyées

dans des flots d'étoffes splendides. Il est païen et non catholique : qu'il garde sa religion.

Ce n'est pas M. Haffner qu'on peut accuser de changer de système : les *Noces de paysans béarnais* ont cette force de couleur, cette fermeté de brosse, qui font distinguer ses autres ouvrages. — On dit assez habituellement que M. Haffner imite Decamps : nous ne sommes pas frappé de cette ressemblance; le seul rapport qu'ils aient entre eux, c'est qu'ils poussent l'un et l'autre les couleurs à outrance; mais leur gamme est différente, comme on a pu le voir l'année passée dans la *Vue de Fontarabie*, et cette année dans la *Noce de paysans béarnais*.

Le portrait de madame de W. prouve que M. Haffner est capable de s'élever au-dessus du genre. L'exécution en est souple et moelleuse; les cheveux se moirent doucement sous la lumière, et les yeux ont un regard charmant.

De M. Haffner à M. Jacquand, il ne faut pas essayer de trouver de transition; on n'y réussirait pas, car jamais artistes ne se sont moins ressemblés. Aussi nous en passerons-nous, et dirons-nous tout de suite que

M. Claudius Jacquand a trois tableaux : *Henriette de France et le cornette Joyce*, *Charles-Quint au couvent de Saint-Just*, et *le Dernier bijou*.

M. Jacquand nous paraît être le Paul Delaroche de la peinture de genre. Il a le même goût des sujets historiques, la même étude des détails, la même exécution nette, polie et froide. Son cornette Joyce, qu'il a fait aussi brutal que son talent timide et réservé le lui permettait, est une des meilleures figures qu'il ait peintes ; les bottes valent presque celles de Cromwell, et la pose a bien l'insouciance affectée du soudard qui se rengorge et fait l'important, heureux d'avoir quelque chose à refuser à une reine qui l'implore.

Le *Charles-Quint* au couvent de Saint-Just n'est pas une œuvre sans mérite ; la tête de l'empereur, copiée sans doute de quelque portrait du temps, ne manque pas de caractère : les moines sont familiers au pinceau de M. Jacquand, et il s'est assez bien tiré de ceux qui entourent le terrible frocard. Le jeune novice a de la douceur et de l'onction.

Une pauvre femme qui vend à un juif son anneau de mariage, voilà ce que M. Jacquand

appelle *le Dernier bijou*. C'est une petite toile d'un fini précieux, mais un peu sec ; ce qui rappelle le faire de l'école de Lyon, d'où est sorti l'auteur.

Ne négligez pas de jeter un coup d'œil sur un portrait de Tisserant dans *Clarisse Harlowe*, de M. Eustache Lorsay. Tisserant porte le costume de Patrick, ce qui fait de ce portrait, très-ressemblant du reste, un vrai tableau de genre. La figure porte bien sur ses jambes, et tous les détails de l'ajustement sont rendus avec une couleur et une fermeté qui font honneur à M. Lorsay, dont le nom se trouve sous notre plume pour la première fois.

Le *Gaulois*, de M. Adrien Guignet, représente une espèce de sauvage à demi accroup sur un cheval lancé à fond de train, aux flancs maigres duquel retentit l'orbe d'un bouclier et ballotte une tête coupée. Ce farouche gaillard est un Parisien habitant du Marais deux cents ans avant Jésus-Christ. Il traverse l'endroit où est aujourd'hui la place Royale. Que diraient les débonnaires habitants de ce placide quartier, s'ils voyaient passer, par suite d'une évocation magique, leur ancêtre en si féroce

équipage ? Voilà pourtant comme nous serions encore, si Jules César n'avait pas conquis les Gaules. — Nous aimons aussi beaucoup la forêt et le paysage.

Les dessins de M. Yvon peuvent passer pour des tableaux à l'huile, car ils en ont toute la vigueur et la puissance. Sa *Mosquée tartare à Moscou*, son *Droski russe*, sa *Route de Sibérie* sont d'admirables choses. Les étranges physionomies russes et tartares prennent, sous le crayon de M. Yvon, une grandeur sauvage, un caractère singulier et profond, des attitudes sculpturales dont on n'aurait pas cru capables les types et les costumes modernes d'un peuple du Nord. En regardant le dessin de M. Yvon, on se sent transporté dans un monde inconnu!...

# IX

PEINTRES DE PORTRAITS, DE CHASSES ET D'ANIMAUX.

MM. Hippolyte Flandrin, — H. Lehmann, — Couture, — Verdier, — Tissier, — J. B. Guignet, — Pérignon, — Dubuffe, — Champmartin, — Picou, — Bonvin, — Jollivet. — Mesdemoiselles Lopeut et Gautier. — MM. L. Viardot, — Jeanmot, — Passot, — Maxime David, — Pommayrac. — Madame Bernard. — Mademoiselle Nina Bianchi. — MM. Th. Kuwiatkowski, — Frédéric Becker, — Tourneux, — Landelle, — Hamman, — Jollivet, — Raden-Salek-ben-Jagya, — Leullier, — Rousseau. — Mademoiselle Rosa Bonheur. — M. Kiorboë.

Les portraits figurent en grand nombre à l'exposition, cette année comme toujours ; ils sont le seul côté par où l'art s'introduise aujourd'hui dans la vie bourgeoise. L'innocente

vanité de voir son image reproduite et encadrée d'une bordure superbe, le désir de laisser à ses aimés une ressemblance qu'on suppose devoir leur être chère, et par-dessus tout, sans qu'on s'en rende bien compte, la préoccupation secrète d'arracher au temps qui détruit toutes les formes une empreinte de ce que l'on était, expliquent pourquoi le vulgaire, qui ne commande ni n'achète aucune peinture, dépense encore des sommes assez considérables pour se faire portraire.

Un homme dont le portrait a été fait par un artiste véritable ne meurt pas ; disparu depuis longtemps de la scène du monde, il y figure encore en effigie ; on ne peut l'oublier, il se manifeste aux générations qui se succèdent avec son regard, son sourire, son attitude et son costume. Qui est-ce qui oserait dire que les personnages peints par Titien, Raphaël, Tintoret, Van Dyck, Velasquez, ne sont pas vivants ? Ces fiers patriciens, vêtus de velours et de soie, dont la main fine repose sur un pommeau d'épée ou joue avec un gant ; ces belles femmes aux cheveux d'or crespelés, aux poitrines orgueilleuses, aux bras de marbre, déesses grecques qui se sont déguisées en prin-

cesses, en grandes dames et en courtisanes ; ces chevaliers vêtus de buffle et d'acier, dont un page porte le casque, et qui appuient sur leur corselet poli un bâton de commandant, comme le convive de pierre au festin de don Juan Tenorio ; ces princes aux figures pâles, aux lèvres sanglantes, immobiles sur un genêt qui piaffe ; ces infantes dont les cheveux blonds entraînent, dans leur ruissellement, des paquets de perles et de nœuds de rubans, ne jouissent-ils pas d'une existence incontestable ? Qu'en verrions-nous de plus, lors même que le ver ne se serait pas régalé depuis longtemps de tous ces puissants seigneurs et de ces délicates princesses ?

Nous connaissons parfaitement Balthazar Castiglione, la princesse Jeanne d'Aragon, Blaise de Montluc, l'infante Marguerite, Monna Lisa, la Joconde ; pour nous, Charles Ier n'a pas eu la tête coupée, il est toujours le plus parfait gentilhomme d'Angleterre, et nous rend d'un sourire le salut que nous lui adressons toutes les fois que nous passons devant lui dans la grande galerie ; nous sommes amoureux fou de la fille du Titien, et nous avons déjà fait deux fois le voyage d'Espagne

pour mettre un baiser sur sa belle bouche entr'ouverte comme une grenade mûre. Malheureusement, elle a les bras trop occupés à soutenir sur un plat d'argent la tête de saint Jean-Baptiste, et n'a pu se jeter à notre cou, comme elle en avait envie, — on le voyait à ses yeux.

Amaury Duval, le roi du portrait fidèle et du détail exquis, n'a pas exposé. Hippolyte Flandrin n'a qu'une *Tête d'homme* d'un type peu remarquable : il n'a pas eu cette fois la bonne fortune de rencontrer une de ces délicieuses figures de femme qu'il sait rendre avec une douceur et une mélodie de demi-teintes dont il semble avoir dérobé le secret à Léonard de Vinci, ce peintre musical dont les tableaux sont des symphonies en mode mineur; M. Henri Lehmann a ciselé des médaillons plutôt que peint des têtes de chair et d'os, et nous avons déjà parlé de son Listz dans un autre endroit.

Il n'y a donc pas cette année de portrait d'un charme excessif ou d'une autorité souveraine, devant qui s'arrête invinciblement la foule. — MM. Couture et Verdier ont fait de bons portraits que nous avons cités en rendant compte de leurs œuvres : le jeune homme à cheveux

châtains et la joue martelée de tons roses de M. Couture, qui est placé à l'entrée de la galerie de bois, a un relief et une réalité surprenants. M. Ange Tissier a représenté madame H..., de main de maître ; il n'y a pas assez d'air entre la figure et le fond : c'est la seule critique que l'on puisse faire à cet excellent tableau.

M. J. B. Guignet a une manière d'entendre le portrait qui peut ne pas plaire à tout le monde, et que nous admettons parfaitement ; il fait le portrait d'apparat, historié, arrangé, poussé à l'effet, et avec de grands partis pris d'ombre et de lumière ; celui de M. de M... est exécuté de cette façon ; il a un fort grand air. Il est fâcheux que M. J. B. Guignet ne puisse assouplir un peu sa peinture. Certes, la solidité est une bonne chose, mais la chair n'est pas du porphyre, — même la plus dure. — On ne s'habille pas de métal, on ne respire pas un air de marbre. — Chez M. Guignet tout est pétrifié. Ces défauts ne proviennent que de qualités poussées à l'excès : intensité de couleur, certitude de main, netteté de pinceau.

Le monopole des jolies femmes, des délicieuses comtesses, des ravissantes marquises

et des adorables duchesses, que M. Pérignon semblait avoir arraché à M. Dubuffe, ne prospère pas entre ses mains. — Depuis la *dame brune* à la robe carmélite rayée, qui a fait sa réputation et commencé sa vogue, M. Pérignon n'a pu retrouver un succès. Sa peinture froide, lâchée et creuse ne plaît plus, même au bourgeois.

En fait de portraits fashionables, puisque M. F. Winterhalter n'expose plus que les portraits officiels, il faut en revenir à M. Dubuffe père. — Sa toile représentant madame B. est une des meilleures du Salon en ce genre. La tête a de la grâce, quoiqu'un peu conventionnelle. Le clair-obscur de la joue a de la transparence, et la robe de mousseline voltige autour du corps à plis assez diaphanes.

Quant à M. Champmartin, il semble en proie à quelque hallucination qui lui fait voir les têtes de ses modèles comme des mottes de beurre ou des mufles de dogue. Son portrait d'homme aboie, et cependant M. Champmartin a fait la *Tuerie des Janissaires*, le *Massacre des Innocents*, et d'autres ouvrages pleins de force et de couleur. Mentionnons honorablement M. Picou, qui travaille dans la manière

sobre d'Ingres et d'Amaury Duval ; M. Bonvin, vigoureux et sombre ; M. Jollivet, dont le *portrait d'enfant* assis sur un fauteuil ne manque pas de grâce ; mesdemoiselles Lepeut et Gautier ; M. L. Viardot, qui a fait d'après mademoiselle C. un portrait charmant, quoiqu'il ne soit pas flatté et qu'il reste bien loin encore de la beauté du modèle. Cependant le peintre n'a pas mal rendu cette sérénité radieuse qui donne une expression si admirable au pur visage de mademoiselle C.

N'oublions pas non plus un portrait du révérend père dominicain Lacordaire, exécuté par M. Jeanmot, de Lyon, le même qui avait fait au précédent Salon une espèce de *pensierosa* rustique, tenant dans ses mains ouvertes quelques poignées de fleurs des champs. — On dirait une peinture à l'eau d'œuf élaborée dans un cloître par quelque imagier du moyen âge, tant le dessin est d'une sécheresse naïve, d'une couleur d'enluminure gothique. Il n'est pas possible de s'abstraire plus complétement de son époque.

Parmi les miniaturistes, qu'il ne faut pas dédaigner, car, dans l'art comme dans la nature, il n'y a rien de petit, nous citerons

MM. Passot, Maxime David, Pommayrac, qui sait très-bien réduire une jolie figure sans rien lui ôter de son charme ; madame Bernard ; — parmi les portraitistes au pastel, mademoiselle Nina Bianchi, artiste d'un vrai talent, et le Polonais Théophile Kuwiatkowski, qui serait fort connu, de même que M. Schnetzhoeffer le musicien, s'il jouissait d'un nom prononçable.

Nous voilà quitte à peu près avec la figure humaine, et cependant nous n'avons pas parlé de bien des œuvres qui le méritent, car alors ce ne serait plus une dizaine d'articles, mais une dizaine de volumes qu'il nous faudrait. Nous avons choisi les types les plus frappants de chaque espèce, et gardé la place pour ceux qui apportaient une idée nouvelle ou un nom inconnu, mais digne de sortir de l'obscurité. Nous sommes forcé de laisser en arrière cet honnête Allemand, Frédéric Becker, avec sa blonde, tranquille et naïve composition germanique du *Retour de la moisson ;* M. Tourneux, qui a transporté dans l'huile l'éclat et la fleur du pastel, et vêtu Melchior, Gaspar et Balthazar plus richement qu'ils ne l'ont jamais été ; M. Landelle, qui nous montre une charmante étude d'Égyptienne, Vénus cuivrée sous sa

draperie verte; M. Hamman, avec son *Réveil de Montaigne enfant* et ses *Étudiants espagnols se préparant à donner une sérénade;* M. Jollivet, avec sa *Halte de Contrebandiers dans la Guadarrama*, et ses *Énervés de Jumièges*, peintures sèches, mais fines, ceux-là et bien d'autres encore gens de conscience et de talent. Mais nous sommes seul contre deux mille trois cent vingt et un objets d'art.

Les peintres de chasses et d'animaux nous serviront de transition pour arriver aux paysagistes, comme exerçant un genre mixte.

A coup sûr, il n'est pas un seul des visiteurs du Salon dont l'attention n'ait été attirée par un tableau bizarre placé dans le grand salon carré, un peu au-dessus de la porte qui mène à la grande galerie, et indiqué au livret sous la rubrique modeste *Chasse au cerf*, dans l'île de Java, par Raden-Salek-ben-Jagya, nom exotique s'il en fut.

Un rabatteur, monté sur un buffle,—car les buffles s'emploient comme bêtes de selle à Java, dans les îles de la Sonde et à l'extrémité de la presqu'île de l'Inde, — et portant devant lui un cerf déjà tué, rencontre à travers les grandes herbes et les broussailles des jungles

un tigre royal qui s'élance aux épaules du buffle aplati contre terre par l'excès de la terreur et de la souffrance, s'y cramponne avec ses vingt crochets d'acier, et présente à l'homme un gouffre rouge hérissé de dents et de crocs aigus où vibre dans l'écume une langue aux rudes papilles toujours altérée de sang.

Le mouvement naturel quand une bête pareille se montre subitement à l'arçon de votre selle, avec ses couteaux d'ivoire et ses damas de corne, c'est de se rejeter en arrière, et, si l'on a du cœur et de la présence d'esprit, de lui fourrer dans la gueule sa zagaie jusqu'au manche.

C'est ce que va faire le brave Javanais peint par le prince Salek-ben-Jagya.—Tuera-t-il le tigre ou sera-t-il mangé par lui? Telle est la question que doit pour le moment se poser cet Hamlet cuivré.

Cette scène, composée d'après des souvenirs de jeunesse, car le prince a chassé lui-même le tigre à Java, a de l'entrain, du mouvement, du feu et une vérité locale qu'aucun peintre européen n'aurait su y mettre. Il est à regretter que l'exécution soit trop polie, trop léchée, trop hollandaise enfin; car c'est dans

cette école propre, luisante et froide, que ce peintre, au teint couleur d'or et à la chevelure bleue, a pris les premières notions de son art. Il lui faudrait, pour acquérir la férocité et la sauvagerie convenables à un homme qui s'appelle Raden Salek-ben-Jagya, qui descend des rois javanais et a traqué la panthère noire jusque dans les vallons blancs d'ossements où l'arbre Upa étend son ombre vénéneuse, un an ou deux de Delacroix et de Chasseriau. — Il aurait alors un faire en harmonie avec ses conceptions. Des buffles et des tigres ne doivent pas se peindre comme des taureaux de Brascassat et des vaches de Verboekhoven.

Ces réserves faites, on ne peut que louer le prince Salek, — dont nous avons parlé le premier à Paris, ayant vu de lui à La Haye, dans le palais du roi, un *Combat de lions* sur la carcasse d'un bœuf. Il dessine très-exactement, et connaît à fond l'anatomie des animaux qu'il représente. Son tigre serait approuvé par Barye, et son buffle par Léopold Robert et Marilhat; chez le tigre, le nez qui se fronce, les moustaches qui se hérissent, les yeux qui s'écarquillent, la dilatation des mâchoires et l'élargissement du mufle, gouffre béant prêt à

tout avaler; chez le buffle, les sabots qui glissent rayant la poussière, les prunelles injectées de sang par la douleur, le museau noir et luisant qui se retrousse et laisse voir une rangée de dents plates, la tête qui se penche, tâchant de secouer l'hôte incommode et terrible, sont rendus avec une exactitude et une précision savantes, auxquelles un zoologiste ne trouverait rien à redire, et qui ne laissent à désirer qu'un peu plus de désordre et de furie dans la touche.

Le tableau du prince Salek-ben-Jagya offre cette particularité, d'être le premier morceau de peinture représentant des êtres animés, exécuté par un mahométan; car le Coran défend de retracer la figure humaine, ou toute autre forme vivante, comme une idolâtrie. (Les vues des villes saintes, de la Mecque ou de Médine, qui ornent les habitations musulmanes, ne sont peuplées d'aucun personnage.) — Dans les peintures orientales, le bombardement d'une ville se figure par des obusiers solitaires qui tirent tout seuls et auxquels répondent, du haut des murailles désertes, des canons et des coulevrines livrés à eux-mêmes.

Il y a quelques années, M. Leullier exposa un tableau qui fit une grande sensation : les *Chrétiens livrés aux bêtes* dans le cirque. C'était une effroyable tuerie, un combat aveugle dans lequel, les antipathies de races l'emportant sur la voracité, les bêtes féroces oubliaient leurs victimes, ou, leur ouvrant le ventre d'un coup d'ongle négligent, se battaient entre elles à travers les hommes et augmentaient le spectacle d'un intermède inattendu. Nous nous rappelons surtout un éléphant qui secouait ses larges oreilles, où frétillaient des pendeloques de panthères, et un tigre un peu las, et couché sur le flanc, qui haletait en clignant les yeux avec cet air calme, voluptueux et doux d'un gourmet qui sent palpiter sous sa griffe étendue un dîner délicat et certain. — C'était de la belle et féroce peinture !

Depuis, M. Leullier a fait un grand tableau représentant l'équipage du vaisseau *le Vengeur* criant : «Vive la république!» au moment de s'engloutir. Cette page, énergique et gigantesque, frappa moins que les *Martyrs dans le cirque*. M. Leullier avait ce désavantage, comme Auguste Barbier en poésie, d'avoir commencé par un ouvrage excessif et presque

impossible à dépasser ; quelque sujet dramatique qu'il allât chercher, rien ne dépassait ce pêle-mêle d'éléphants, de tigres, de lions, d'hippopotames se vautrant sur une litière de corps humains.

La *Chasse aux caïmans*, sans avoir l'intérêt des *Chrétiens dans le cirque*, est une toile énergique et saisissante, bien dans les moyens et la nature du peintre : aussi l'a-t-il parfaitement réussie.

Des Indiens, qui défieraient la critique de M. Catlin pour l'exactitude des types, la fidélité des tatouages et l'authenticité des ajustements, assomment à coups de tomahawks et de casse-tête des caïmans qui se sont empêtrés dans les lacets tendus sur le bord d'un fleuve, d'où les a fait sortir l'appeau d'un pauvre chien attaché à un piquet et placé là pour les attirer.

Les monstrueuses bêtes, s'appuyant sur les coudes de leurs pattes difformes, font des efforts inouïs pour se dégager ; elles fouettent l'espace de leurs formidables queues imbriquées et verruqueuses ; elles ouvrent leurs mâchoires, ornées d'une double scie de dents, à la grande terreur du chien, qu'on n'a pas en-

core détaché de son pieu et qui tremble de tous ses membres en pensant au sort peu agréable qui lui était reservé.

Les crocodiles paraissent un peu grands relativement aux Indiens ; mais l'on doit penser que ces lézards exagérés, ces sauriens hyperboliques, atteignent souvent des longueurs de huit à dix mètres.

Ce tableau, un des meilleurs que M. Leullier ait exposés depuis longtemps, satisfera également les peintres et les naturalistes. Il y a là drame, couleur, exactitude, et cette âpreté d'exécution sans laquelle les sujets les plus terribles paraissent de simples églogues.

Sans user de ses ressources extrêmes, M. Philippe Rousseau, le peintre ingénieux du *Rat de ville et du rat des champs*, trouve moyen d'intéresser et de plaire.

Son *Conciliabule de lapins* au milieu d'une clairière, troublé par l'apparition inopinée d'une taupe,

> D'une taupe assez étourdie
> Qui, sous terre entendant le bruit,
> Sort aussitôt de son réduit
> Et se mêle de la partie,

est une toile pleine d'esprit et de finesse. A la vue de ce noir personnage, les lapins dressent les oreilles, froncent le nez, brochent des babines, et semblent tout *encharibottés,* suivant l'expression de Triboulet.

A ce tableau dramatique nous en préférons un autre du même artiste d'un intérêt encore plus palpitant, et dont le principal acteur est un fromage de Brie posé triomphalement sur une table à côté d'un chou et autres légumes aussi peu épiques. C'est une merveille de couleur et de finesse. Les Hollandais les plus patients et les plus habiles n'ont rien fait de si précieux.

Un tonneau au ventre duquel se réfugient des lapins effarés de la venue d'un coq qui s'abat par une lucarne, dans un cellier où les paisibles rongeurs savouraient une carotte, tel est le sujet du troisième cadre de M. Philippe Rousseau. Les destinées futures de l'humanité n'y sont nullement prophétisées; mais c'est égal, la petite queue retroussée et blanche et les pattes râpées par-dessous du lapin qui tourne l'échine au spectateur, valent une infinité de symboles et d'allégories.

*Les Fleurs et les Papillons* sont le plus char-

mant bouquet de tons qu'un coloriste puisse offrir aux yeux. Les papillons ont des pétales, les fleurs ont des ailes ; au premier coup d'œil on ne sait pas qui vole et qui s'épanouit. — On ne se contente pas de regarder ce tableau, on le respire : il est parfumé. Vous à qui la jacinthe ou la tubéreuse font mal à la tête, passez vite.

Sans aucune espèce de galanterie, car elle n'en a pas besoin, mademoiselle Rosa Bonheur marche en première ligne à la tête des peintres d'animaux ; on n'est pas plus étudié, plus sincère de forme et de ton.

Ses *Grands Bœufs* roux attelés à une charrue, et à qui de petits paysans présentent une poignée d'herbe, sont une fort bonne chose. L'aspect clair, la touche ferme, la conscience de l'étude, rappellent sans copie les excellentes qualités rustiques d'Adolphe Leleux.

Son *Étude de chevaux étalons pur sang* vaut tout ce qu'ont fait, en ce genre, les peintres spéciaux. Vous n'y trouverez pas le satin et la moire dont Alfred de Dreux culotte ses pur-sang et ses palefrois ; mais comme ces jarrets sont nerveux ! comme les poumons jouent bien dans ces larges poitrails ! comme

l'air passe librement par ces narines palpitantes!

Et ces moutons! quoique mademoiselle Rosa Bonheur n'ait pas mis trois ans à les faire, ils valent celui dont la laine laborieuse usa la vie du pauvre Delaberge.

Le nom de mademoiselle Bonheur ramène naturellement celui de son jeune frère, qui a exposé un portrait d'enfant en costume des Pyrénées, d'une coquetterie naïve, d'un coloris frais et tendre.

Allons, courage, le frère et la sœur!

On se rappelle un *Renard pris au piége* et placé dans la première salle du musée, de M. Kiorboë, peintre danois ou norwégien, s'il faut s'en rapporter à son nom : — c'était un effet de neige d'un aspect assez juste. La tête du renard, autour duquel aboyaient respectueusement les chiens, avec cette horreur instinctive qu'ils ont pour les bêtes puantes, étincelait de colère et de peur.

Cette année, M. Kiorboë nous offre encore un effet de neige, comme s'il était voué au blanc à perpétuité. Un loup a égorgé une brebis dans quelque bercail et la traîne dans sa retraite; mais le poids est lourd et la forêt loin

encore ; la bête carnassière, haletante malgré le froid, se repose sur sa proie.

Ce tableau nous paraît inférieur à l'autre ; le poil grisâtre du loup et la laine sale de la victime se confondent, et la brebis, dont les formes sont trop affaissées, a plutôt l'air d'une peau vide que du cadavre d'un animal.

Nous serions curieux de voir M. Kiorboë traiter quelque sujet d'été : sa neige serait-elle aussi dure à fondre que la glace de M. Wickenberg, pour qui le dégel n'est jamais arrivé ?

Nous préférons aux portraits de M. Champmartin sa *Visite* et son *Accord*, où les relations amicales d'un chat et d'un dogue sont exprimées avec assez de vérité et d'esprit. Quoiqu'il y ait abus d'empâtements dans le pelage du chien, et que la robe blanche du chat s'exfolie çà et là en efflorescences farineuses, le coloris est bon et rappelle suffisamment la nature. Mais qu'il y a loin encore de cette *Visite* et de cet *Accord* aux sujets équivalents traités par ce spirituel et sensible Landseer, qui donne une âme et un regard humain aux animaux !

Voilà assez de tigres, de buffles, de croco-

diles, de loups, de bœufs et de moutons; quittons cette ménagerie et allons faire un tour dans la campagne.

# X

### PEINTRES DE PAYSAGES ET DE MARINE.

MM. Paul Flandrin, — Corot, — Émile Lapierre, — Desgoffe, — Bellel, — Gaspard Lacroix, — les deux Salzmann, — Flers, — Jules André, — Hoguet, — Charles Leroux, — Théophile Blanchard, — Michel Bouquet, — Thierry, — Anastasi, — Jules Grenier, — Brissot de Warville, — Boyer, — Buttura, — Charles Collignon, — Balfourier, — Coignard, — Lorentz, — Damis, — Lepoitevin, — Granet, — Bellangé, — Biard, — Gudin, — Durand-Brager, — Mayer, — Joyant, — P. Thuillier. — Mademoiselle L. Thuillier. — MM. Baccuet, — Frère, — Fromentin, — K. Girardet, — Borget.

Le paysage n'a pas tous ses champions, Aligny, Cabat, Jules Dupré, François Troyon sont absents. Contentons-nous de ceux qui restent, la part est encore assez belle.

M. Paul Flandrin a été fécond cette année : outre son grand paysage historique des *Bergers lutteurs*, il compte au livret pour trois autres toiles : la *Paix*, la *Violence* et un *Paysage*.

Bien que la nature n'y soit pas étudiée de près, et que la convention dirige trop souvent le pinceau de l'artiste, nous aimons les paysages de M. Paul Flandrin. Ils ont une placidité d'effet, une noblesse de lignes, une poésie d'idylle antique, qui nous séduisent. Ce sont des arbres littéraires, qui ont lu Théocrite et Virgile, que les arbres de M. Flandrin. Ils n'ont rien de paysan et de sauvage. Ce faire uni, sans épaisseur, sans touche apparente, ces tons doux et passés, cette sobriété excessive de moyens, ont leur originalité dans ce temps de surcharges et d'effets forcés.

La *Violence* et la *Paix* sont traduites, l'une par un orage dans un site âpre et désolé; l'autre, par un jour radieux dans une belle campagne, plutôt que par l'action de figurines imperceptibles.

Quant à l'autre toile désignée sous le nom de *Paysage*, c'est celle que nous aimons le mieux.

Dans un ravin mêlé d'arbres et de roches, un cerf et sa biche se reposent, couchés sur la

mousse, avec un sentiment de sécurité parfaite ; l'air ne leur apporte aucune émanation inquiétante ; mais regardez cette tache fauve sur cette grosse pierre, c'est une lionne qui guette le groupe heureux et qui s'est placée au-dessous du vent pour ne pas se trahir par son âcre parfum. Elle mesure et médite son bond, aplatie contre terre, déroulée comme un serpent, le mufle appuyé sur les pattes. Tout à l'heure, détendant le ressort de sa puissante échine, elle va se darder hors de sa cachette et tomber, par un saut de vingt pieds, sur les pauvres cerfs, si tranquilles et si reposés sous l'ombrage.

Cette petite toile, pâle de ton et d'un aspec peu saisissant au premier abord, nous a tenu arrêté longtemps devant elle. Cette lionne cachée, et ces cerfs à deux doigts du danger et qui ne pensent à rien, n'est-ce pas toute la vie humaine ? N'y-a-t-il pas toujours autour de nous-mêmes, à nos moments de relâche et de sécurité, un malheur à l'affût prêt à nous sauter d'un bond sur les épaules ! A l'heure où nous sommes étendus sur le gazon, aspirant la fleur du printemps, devisant de choses gaies, un noir messager de mort n'est-il pas

souvent en route nous apportant un pli funèbre?—Quand la bête féroce cachée doit-elle nous enfoncer ses dents et ses griffes dans la chair? nul ne le sait; mais elle est toujours là qui rôde, *quærens quem devoret*.

C'est un singulier talent que celui de M. Corot : il a l'œil sans la main ; il voit comme un artiste consommé, et peint comme un enfant à qui l'on mettrait pour la première fois une brosse entre le pouce et l'index. A peine sait-il tenir le pinceau et appliquer la couleur sur la toile ; eh bien ! tout cela n'empêche pas M. Corot d'être un grand paysagiste : l'amour de la nature, le sentiment de la poésie, l'intelligence de l'art, suppléent à tout cela ; ce maladroit arrive à des résultats étonnants, où n'atteint jamais la dextérité la plus consommée. Cette touche lourde, épaisse, incertaine en apparence, rend des effets impossibles aux pinceaux habiles qui vont plus vite que la tête.

Regardez de près, par exemple, la petite toile intitulée tout simplement *Paysage*, et qui se trouve à côté du *Mendiant* de Penguilly-L'Haridon. Vous n'apercevez d'abord que des zones de couleurs grisâtres péniblement em-

pâtées, un chaos de tons lourds, étouffés, boueux, inappréciables. Reculez de quelques pas, et vous assisterez à un vrai changement à vue.

Un ciel orageux et crépusculeux, rayé de nuages gris et séparé par une berge baignée d'ombre d'un fleuve dont les eaux pâles reflètent sa lividité, se déploie devant vous avec une puissance d'illusion incroyable.

Une barque traverse ce miroir morne et déchire de son sillage la pellicule plombée qui le recouvre. Cette tache sombre est devenue un batelier qui se penche. Ces bavochages bruns sont maintenant des arbres dans le branchage desquels frissonne le souffle intermittent du soir; il y a de l'espace, de l'air, de la profondeur dans ce tableau, qui vous paraissait tout à l'heure barbouillé de tons sales.

C'est que l'on peint avec la tête et avec le cœur encore plus qu'avec la main : tout, dans cette toile, est vu, observé, senti; rien n'est donné à la convention et à la pratique, et même cette gaucherie si complète a ses adresses et ses ressources : la franchise, la bonhomie, la simplicité rustique; on ne s'en méfie pas, et, par une maladresse faite à propos,

elle surmonte une difficulté tout aussi bien que la rouerie vulgaire y pourrait parvenir au moyen du chic et des ficelles.

Dans le *Berger jouant avec une chèvre*, l'air joue librement autour des feuillages et des troncs d'arbre, grises colonnes implantées sur la déclivité verdoyante d'un coteau qui se creuse en ravin, et se relève de l'autre côté de la toile, laissant apercevoir un triangle azuré de mer. La solitude, le silence, le recueillement et la fraîcheur habitent sous ces ombrages discrets, tout préparés pour les luttes alternées de l'idylle antique.

Quoiqu'il expose depuis longtemps, M. Corot n'a jamais excité l'attention de la foule, qui court aux verts vifs, aux jaunes crus, aux gros bleus et à la touche tirebouchonnée en façon de paraphe; mais il a pour lui la sympathie de tous les artistes, de tous les connaisseurs fins et délicats, qui ne laissent passer, sans s'y arrêter longtemps, aucune de ses toiles, si terne et si mal placée qu'elle soit; car ils sont sûrs d'y trouver un sentiment exquis et l'étude profonde de cette nature mystérieuse qu'on a plus tôt fait de peindre que de regarder.

Le *Jardin Boboli à Florence*, de M. Émile Lapierre, avec son escalier de briques roses, bordé de statues de marbre, et montant vers un ciel d'azur entre deux charmilles vermeilles, a une singularité d'aspect qui étonne et séduit. C'est bien le type de ces parcs italiens, plutôt bâtis que plantés, où l'architecte a plus à faire que le jardinier, et qui remplacent la verdure, les fleurs et le gazon par des terrasses, des rampes de marbre, des statues et des vases sculptés, goût pompeux et théâtral, dont le parc de Versailles est la plus haute expression, et que la France avait emprunté à l'Italie.

Deux jolies figurines, où nous avons cru reconnaître la touche fine et spirituelle de Baron, gravissent amicalement les marches du colossal escalier et animent le tableau; il fallait bien, sur cette rampe rococo, une marquise et un marquis en costume du temps.

*Le Soir* est un paysage plein de fraîcheur et de calme, où le cygne bat de l'aile et scintille comme une étoile blanche dans une eau assombrie par le reflet des grands arbres qui l'entourent. — Le ciel a ces nuances de turquoise que produit la rencontre de l'azur

diurne avec les tons orangés du couchant, et sur son front clair se découpent hardiment le tronc droit et les branches à feuilles rares d'un peuplier qui monte dans le coin de la toile.

Par la recherche des lignes et la sûreté du dessin, M. Émile Lapierre se rapproche des paysagistes historiques, ou, pour parler plus juste, des paysagistes de style; mais il colore davantage et se préoccupe de l'effet plus que ne le font les imitateurs de d'Aligny. Avec plus de varité de tons, il a quelque chose de la candeur de Corot.

*L'Argus* et *la Vallée d'Égérie*, paysages historiques de M. Desgoffe, ne plaisent pas à première vue. Le coloris terne, la sévérité de l'aspect, rebutent ceux qui cherchent avant tout dans un paysage de l'air et de la verdure. Cependant, en s'y arrêtant, on trouve aux toiles de M. Desgoffe des qualités sérieuses. Il a de la noblesse et du style, malheureusement déparés par une exécution pauvre et systématiquement froide. M. Desgoffe s'est, de sa propre volonté, soumis à un ascétisme pittoresque que nous lui pardonnerions s'il faisait des saint Jérôme dans le désert, des

Thébaïdes peuplées d'ermites, mais qui ne va pas à un païen dont l'œuvre est entièrement mythologique.

Ne voulant pas s'embarrasser de la couleur dans sa recherche de la ligne, M. Bellel a pris le bon parti : il a exposé des paysages au crayon noir d'une puissance et d'un style extraordinaires. Ces dessins, au nombre de quatre, représentent *l'Enfant prodigue*, une *Vue prise dans l'île de Capri*, les *Environs de Subiaco*, et une *Vue prise à Massa près de Sorrente*.

Quelle vigueur et quelle maestria dans ces arbres au feuillé touffu, aux racines bien agrafées, à l'attitude robuste, d'un style si grand et si noble ! dans ces roches, et ces fabriques, et ces montagnes, que le Poussin n'aurait pas composées d'une façon plus sévèrement pittoresque ! La couleur n'ajouterait rien à de si belles lignes, et pourrait leur ôter quelque chose ; la force de la pensée est bien servie par la fermeté de l'exécution ; comme tout cela est écrit et voulu ! comme chaque coup de crayon porte !

Un léger frottis de couleur à l'huile étendu sur les ciels donne à ces dessins quelque res-

semblance avec ces paysages pris au daguerréotype, où l'atmosphère semble prendre un commencement de coloration. Le papier, imbu de certaines préparations, a la douceur des vieilles gravures jaunies par le temps, et contribue à l'harmonie grave de l'ensemble.

M. Gaspard Lacroix a placé une fable de La Fontaine, *l'Avare qui a perdu son trésor*, dans un grand et magnifique paysage poussinesque : le désespoir du malheureux, à la vue de la pierre mise à l'endroit où il avait caché une bourse d'or, est rendu avec plus de connaissance de l'anatomie humaine que n'en ont habituellement les paysagistes, pour qui, trop souvent, un corps vivant ne diffère pas beaucoup d'un tronc d'arbre, et qui les traitent tous deux par les mêmes procédés. M. Gaspard Lacroix est dans une route excellente, il n'a qu'à continuer. Son paysage au pastel a les mêmes qualités que sa peinture à l'huile.

M. Gustave Salzmann, car ils sont deux, nous paraît se rattacher à l'école des paysagistes dessinateurs. Son bois de gros arbres, sous les rameaux desquels pénètrent les rayons obliques du soleil, est peint avec une solidité

et un rendu, qui rappellent les bonnes pages de Cabat.

L'autre Salzmann, dans son *Souvenir d'Ischia*, a fait un véritable tour de force de coloriste. Ce souvenir d'Ischia se compose tout bonnement d'une *locanda* blanche que festonne au bord du toit et sur les angles des murs une vagabonde guirlande de vigne; les murailles de la maison font plusieurs coudes; mais à midi, sous le soleil napolitain, les ombres sont bien peu de chose. Nous avons déjà parlé de ces transparences bleuâtres qu'elles prennent dans les rues de Séville et d'Oran.

Il s'agissait donc de faire comprendre les différents plans, avances, retraites et côtés latéraux de parois parfaitement blanches et frappées par une lumière aveuglante; c'est à quoi M. Salzmann a réussi avec un bonheur que pourrait envier Decamps. Ces quatre ou cinq blancs juxtaposés, pareils et prenant des valeurs différentes, intéressent et amusent ceux pour qui le principal drame d'un tableau est dans la lutte ou l'accord des tons, et nous sommes de ceux-là.

Flers, dont, l'an passé, l'on avait refusé les pastels, nous revient avec une armée de

tableaux charmants ; c'est la meilleure vengeance qu'on puisse tirer d'un arrêt injuste. Flers, pour faire de petits chefs-d'œuvre, n'a pas besoin d'aller bien loin ; les environs de Paris lui suffisent : les îles de Saint-Ouen, les bords de la Seine et de la Marne, et, pour extrême limite, la verte et grasse Normandie, voilà le domaine où Flers a circonscrit son talent.

Personne mieux que lui ne sait pencher la chevelure bleue du saule sur les roseaux verts de l'étang ou de la petite rivière ; couvrir de joubarbes et de mousses le toit de chaume d'où s'échappe un mince filet de fumée ; poser contre un puits une roue de charrue qui tombe en javelles ; faire courir dans les aunes, les bouleaux et les noyers, l'air et la fraîcheur humide des matinées d'automne ; égarer le regard dans de jolis horizons gazés de brume transparente ; — il connaît à fond les prairies où nagent les bestiaux, les étangs aux vannes pittoresques, les villages enfouis dans les bois. Il a pénétré tout ce que renferment de charmants mystères les plis de ces petits vallons que dédaigne le voyageur amoureux des grandes routes. Pour rendre tout cela, il s'est

fait une manière à lui : original dans sa douceur, il a trouvé des tons fins, légers, transparents, argentés, des gris qui blondissent et qui verdoient à propos, et rendent sa peinture harmonieuse et calme. Dans des motifs qui sembleraient les mêmes si on les énonçait, il a mis de la variété et ne se répète jamais.

Maintenant que Cabat, son élève, converti au style par le voyage d'Italie, a renoncé au *Cabaret de Montsouris*, à *la Mare de Ville-d'Avray*, au *Jardin Beaujon*, et à toute cette pauvre nature parisienne qu'il savait revêtir de tant de charme, Flers est le roi de la prairie et de la chaumière ; nul ne l'a encore égalé sur ce terrain. A une époque où, grâce aux chemins de fer et aux bateaux à vapeur, les paysagistes s'éparpillent aux quatre coins du globe, et rapportent des études de l'Amérique, de l'Asie, de l'Afrique, de la Nouvelle-Hollande, il n'est pas mauvais qu'un homme de talent nous reste pour peindre l'île Saint-Denis et les bords de la Marne, qu'on ne connaîtra bientôt plus,

M. Jules André s'est encore moins éloigné de Paris que Flers, et il n'en a pas moins fait

trois très-jolis tableaux. De la terre, des arbres et du ciel forment partout les éléments constitutifs du paysage, et peuvent se combiner, à deux pas des forts détachés, en d'aussi heureuses proportions que partout ailleurs. Les bords de Ville-d'Avray et de Sèvres, la maison du garde sur la lisière de la forêt extrêmement peu vierge et tropicale de ce village, célèbre par une manufacture de porcelaine, ont fourni à M. Jules André tout ce qu'il lui fallait pour composer et peindre trois paysages très-frais, très-agrestes, pleins d'air et de lumière, avec des terrains solides, un feuillé léger et bien troué par le soleil, et tout aussi intéressants que s'il avait été les chercher sur les bords de l'Hoogly ou du Gange.

Quant à M. Hoguet, l'habile peintre du *Ravin*, si fort admiré l'année dernière, c'est au bout de la rue des Martyrs, sur la butte Montmartre, qu'il a découvert le site à la vue duquel il a saisi ses pinceaux avec enthousiasme. L'aile ennuyée d'un moulin qui se démanche dans un ciel gris, une déchirure ocreuse au flanc d'un tertre, une raie de lointains bleus à l'horizon, en faut-il davantage?

Pourtant, il faut croire que M. Hoguet a

poussé jusqu'à Dieppe, ou quelque côte voisine ; car voici une véritable vague blonde, transparente, fluide, qui soulève un côtre ou un chaland sur le bout de sa crête avec une aisance dont la mer s'était déshabituée depuis la mort de Bonnington.

Le *Souvenir de la forêt du Gavre en Bretagne*, de M. Charles Leroux, rappelle assez la manière grasse et large de M. Troyon. L'œil s'enfonce bien dans cette longue allée, sous cette nef naturelle ouverte dans cette cathédrale de feuillage. Il y a de la vérité et de l'observation dans ce tableau, à qui l'on a reproché l'abus de tons verts, et que nous louerons à cause de ces mêmes tons verts.

Une plaisanterie fatale sur les paysages comparés à des plats d'épinards, lorsqu'ils représentent réellement la verdure des bois et des prairies, nous a valu, dans la peinture, un automne perpétuel, des arbres habillés de feuilles jaunes, rousses, fauves, rouges, noires, de toutes les couleurs imaginables, le vert excepté, bien entendu ; un gazon rissolé et doré au four de campagne, quelle que soit la saison. Il est pourtant incontestable que les feuillages et les prés, au printemps et au commen-

cement de l'été, sont d'un vert très-prononcé, très-cru, très-vif. Il se peut que la nature ait tort, mais les choses se passent ainsi. Comment se fait-il que le bon Dieu n'ait pas pensé à faire des arbres gris, roses, bleu de ciel et lilas, pour la plus grande commodité des amateurs de l'harmonie?

Au moins, M. Théophile Blanchard a-t-il la franchise d'intituler son grand paysage : *Effet d'automne*, pour se débarrasser du vert une fois pour toutes.

L'*Effet d'automne*, de M. Théophile Blanchard, est une composition d'une élégance charmante. La courbe décrite par la rivière, et que suit une rangée de grands arbres à la taille svelte, aux poses coquettes, donne une ligne serpentine gracieuse comme l'inflexion d'un torse grec. Les cimes roses des arbres, se détachant en clair sur le bleu du ciel, présentent un rapport de tons juste comme la vérité, et charmant comme le mensonge.

Dans son *Pacage en Normandie*, M. Michel Bouquet n'a pas reculé devant le vert, et c'est beau à lui, qui a voyagé dans les pays du soleil et trempé son pinceau dans cette poudre d'or de l'atmosphère orientale : il a

compris que de l'herbe saturée d'eau, que des feuillages baignés de vapeurs humides, ne pouvaient avoir l'ardeur fauve des broussailles sèches et des palmiers d'El-Kantara : il s'est résigné à des tons moins incendiaires, gardant son feu pour la *Vue prise aux environs de Palerme.*

Vous avez sans doute admiré à l'Opéra, au Cirque-Olympique et ailleurs, de magnifiques décorations de Thierry ? — Malgré l'opinion vulgaire, qui veut que toutes ces merveilles s'exécutent à coups de balai et en répandant des seaux de couleur sur de la toile à torchon, il n'en est pas moins vrai que les décorateurs de théâtre sont des artistes très-instruits et très-intelligents, connaissant à fond la perspective, science qui, hélas ! manque à bien des peintres. Ils ont une habileté de main et une précision de touche incroyables, et possèdent tout ce qu'il faut pour faire d'excellents paysages, des intérieurs, des architectures, des marines, car leur profession les prépare à tout ; et, dans l'exécution de ces toiles immenses, ils acquièrent une largeur et une habitude des grandes choses que les artistes ordinaires ne peuvent posséder au même degré.

Le paysage et la scène de Freyschutz représentant la fonte des balles, de M. Thierry, ont de nombreuses et fortes qualités : l'effet fantastique de la fonte des balles, la lueur rouge du réchaud contrastant avec la lueur blême de la lune, sont rendus avec la supériorité d'un homme passé maître en ces sortes de prestiges. Le paysage, plus réel, n'a pas moins de mérite.

Il y a, de M. Anastasi, une foule de petits paysages qui risquent fort d'être bons : dans le moindre, pétille une étincelle, se montre une velléité : à travers toutes les incertitudes d'une manière qui cherche à se former, et va de Diaz à Français, de Jules Dupré à Troyon, on démêle un peintre qui ne tardera pas à se dégager des langes de l'imagination involontaire ou cherchée.

Les pastels de M. Jules Grenier, représentant des sites des bords du Doubs, valent qu'on les cite avec éloge : eaux vives, atmosphère bleue, aspect mélancolique et taciturne des pays de montagnes, exécution solide et sans fard, impression très-juste et très-immédiate de la nature, voilà ce que l'on remarque dans ces paysages. — Les quatre vues

des Pyrénées sont d'une facture énergique. Il est rare de voir des pastels d'un ton aussi monté et d'une réalité si fort exempte de manière.

Mentionnons avec honneur MM. Brissot de Warville, Boyer, Buttura, — un *Passage de bac* par Charles Collignon, doré par un vif rayon de soleil qui fait scintiller les eaux de la rivière d'une traînée de paillettes ; *Mazeppa*, *Son-Moraguès*, étude d'après nature à Val-de-Muza, et le *Souvenir d'Italie*, de M. Balfourier, qui tient à la fois de Thuillier et de Chacaton. — Nous en passons, « et des meilleurs, » comme dit Ruy Gomez de Silva au roi qui s'impatiente.

Avant de partir pour les régions lointaines, sur les pas des paysagistes voyageurs, nous nous apercevons que nous n'avons rien dit du magnifique *Combat de taureaux* de Louis Coignard. Sur ce mot, n'imaginez rien d'espagnol ; ne pensez ni à Montès ni au Chiclanero. Il s'agit de taureaux français se battant entre eux, pour les beaux yeux d'une vache ou d'une génisse (style noble) : Paul Potter dirait à M. Coignard : Coignard, je suis content de vous. Nous avons aussi oublié cette fougueuse

*Revue de cavalerie* de notre ami Lorentz, et cette délicate guirlande de fleurs jetée autour d'un médaillon de vierge par le pinceau exact et soigneux de M. Damis.

... Mais si l'on voulait finir toutes ses affaires, on ne s'embarquerait jamais! A quoi bon vous parler, par exemple, de M. Lepoitevin, qui, avec beaucoup de talent, refait toujours la même vague, le même rocher et le même chapeau; de M. Granet, qui continue à tirer des coups de pistolet dans des caves; — le *Martyr Eudore*, retiré du cloaque, vaut cependant mieux que ses autres toiles; de M. Bellangé et de son éternelle bataille? cela n'a rien d'urgent; de M. Biard et de sa grimace?

La flottille des peintres de marine s'avance toute pavoisée et va nous porter où nous voudrons. M. Gudin, autrefois l'amiral de l'escadre, a perdu les épaulettes du commandement. Ses vaisseaux s'avarient et font eau de toutes parts; ses mers, excepté quelques vagues qui conservent encore leur limpidité, ne sont plus navigables. Comment voulez-vous que la proue d'un brick ou d'une frégate, même ayant le vent arrière, vienne à bout de fendre

ces bourrelets de blanc de plomb qui figurent l'écume, ces volutes de verre coulé qui sont censées des lames? La seule embarcation portant le pavillon Gudin à qui nous oserions nous fier, c'est la galère d'André Doria ou le canot de Jacques Cartier, quoiqu'il vogue entre de bien étranges rives.

La traversée nous paraît plus sûre et plus prompte sur les vaisseaux de M. Henri Durand-Brager, et nous monterions volontiers le corsaire français *la Dame Ambert* ou la corvette anglaise *la Fly*, si l'on ne s'y canonnait pas d'une manière si furieuse.

Ce sont de bons navires, qui flottent bien et qui doivent être fins voiliers, si on en juge à leurs hanches effacées, à leur taille-mer tranchant, à leurs esparres hautes et déliées, aux nuages de toiles qui tombent de leurs huniers.

Pourtant, voilà deux épisodes de la vie maritime qui ne sont guère encourageants pour un homme qui, debout sur la jetée du port, cherche et choisit de l'œil le navire qui doit l'emporter. Rien n'est plus triste que *le Matin d'un dernier jour*, si ce n'est *le Soir d'un dernier jour*. Figurez-vous deux ou trois mal-

heureux blancs et noirs, avec un chien, sur des débris de mâts et de vergues que ballottent des vagues monstrueuses ; ils se battent à qui se mangera : quand arrive le navire sauveur, la lutte est finie, et le chien resté seul aboie à la lune. Tout cela se passe sur une eau si vraie, qu'on a peur de s'y noyer.

Nous prendrons donc passage à bord du capitaine L. Mayer, qui nous paraît un habile constructeur et un homme versé aux choses de la mer, et nous lui emprunterons une de ses nefs pour nous débarquer à Venise dans le *Canal de la douane* de Joyant, en qui l'âme de Canaletti semble s'être incarnée. Posons le pied sur ces blancs escaliers de marbre que monte et descend le flot vert des lagunes, et sur lesquels s'appuient, comme des cols de cygnes noirs, les proues recourbées des gondoles. Ce sont bien les blondes coupoles arrondies comme des seins gonflés de lait! les murailles de briques roses, les poteaux armoriés, où s'amarrent les barques! cette Venise du rêve qui est encore la Venise de la réalité!
— Les tableaux de Joyant font comprendre l'acharnement du jeune Foscari, à revenir dans son ingrate patrie. Sans eux, la tragé-

die de Byron et l'opéra de Verdi seraient incompréhensibles pour des Parisiens.

De là, transportons-nous en Afrique, où M. Thuillier va nous montrer encore une fois notre chère Constantine.

Voilà bien le nid de vautours sur sa plateforme de rochers, avec sa ceinture de murailles couleur de liége, son ancienne caserne des janissaires qui s'élève comme une île au milieu de la mer tumultueuse des toits, ses minarets dont aucun n'est d'aplomb, et sur lesquels se posent les cigognes et les ramiers; — voilà bien le précipice de huit cents pieds où s'engouffre le Rummel, la vallée où il serpente étanchant à peine la soif du sable aride; l'immense horizon pulvérulent de lumière et de chaleur, et le ciel chauffé à blanc qui recouvre cette nature embrasée.

Le tableau de M. P. Thuillier donne complétement raison à notre théorie de la lumière dans les pays chauds. Sur sa toile tout est blanc, azuré et gris; à peine quelques tons dorés viennent-ils réchauffer cette froideur brûlante, si différente de l'Afrique, couleur potiron, telle qu'on la représentait avant la conquête d'Alger.

Louons M. P. Thuillier d'avoir eu cette hardiesse de faire un paysage sans arbres et sans végétation, entièrement composé de ciel, de montagnes et de sable : — l'arbre est un préjugé du paysagiste qui l'empêche d'embrasser ces vastes horizons aux lignes sévères, aux superbes ondulations, et le réduit souvent au métier misérable de chipoteur de feuillé ; la terre glabre de végétation prend des teintes merveilleuses, inconnues et d'une beauté étrange : ce sont des gris, des violets, des roses, des bleus, des tons de peau de lion dont on n'a pas idée dans les pays recouverts d'herbages et de forêts, ces moisissures du fromage terrestre.

On n'a rien fait, en peinture, d'une lumière plus tranquille, d'une plus éblouissante pâleur que cette vue de Constantine.

Al-Cantara ou le pont du Rummel, vu du Mansourah et de Sidi-Mecid, a été représenté avec une égale exactitude, sous son double aspect, par M. Thuillier et sa fille, qui marche de près sur les traces de son père. — Le tableau de mademoiselle L. Thuillier est d'une rare vérité de ton, bien qu'il puisse paraître incroyable à ceux qui n'ont pas regardé

le Rummel et la ville d'Achmet vus à l'heure de midi.

En compagnie de Baccuet, notre ancien camarade de route en Kabylie, nous ne craindrons pas de nous engager dans cette gorge du Jurjura, malgré les bournous et les mousquets que nous voyons briller derrière les roches quitte à venir nous reposer avec M. Frère, au café des Platanes, avant de suivre M. Fromentin dans la coupure de la Chiffa; irons-nous avec M. Karl Girardet en Égypte, et avec M. Borget au Brésil, au Bengale et à Manille? Non, c'est assez voyagé pour un seul jour.

# XI

### SCULPTURE.

MM. Clésinger, — Pradier, — Daniel, — Ottin, — Pascal, — Bion, — Jouffroy, — Klagmann, — Simart, — Hartung, — Barre, — Lenglet, — Vechte.

La sculpture, le plus réel et le plus abstrait de tous les arts, le plus noble aussi et qui donne à la forme l'éternité dont peut disposer l'homme, conserve, ainsi que la poésie, cette sculpture de l'idée, de nombreux et fervents sectateurs, même en ce temps de machines à vapeur et de préoccupations matérielles.

Il est doux pour les âmes que n'altère pas

l'âpre soif du gain de ciseler solitairement dans le marbre et dans le vers, ces deux matières dures, étincelantes et froides, son rêve d'amour et de beauté. Bien que les ciseaux parfois refusent de mordre, rebroussent ou éclatent sur un contour rebelle, que les ampoules viennent aux mains et les perles au front, on se dit : « J'emploie la suprême forme de l'art, je fais le travail le plus divin auquel l'esprit humain puisse se livrer; peut-être dans deux mille ans ne saura-t-on que Paris a été l'Athènes du Nord que par un fragment de cette statue retiré des décombres, que par quelques vers de ce poëme déchiffrés sous un palimpseste. » — Nous savons bien qu'il faut que la statue soit de Phidias et le poëme d'Homère; mais l'espoir secret d'un chef-d'œuvre ne doit jamais être interdit à l'artiste. Cet orgueil est sa modestie; car de quel droit, s'il se croit incapable de faire une belle chose, prend-il la plume ou l'ébauchoir?

Dans une civilisation avancée comme la nôtre, la statuaire a le mérite de conserver la tradition de la beauté, de maintenir les droits imprescriptibles du corps humain, sur qui d'austères doctrines voudraient jeter à tout

jamais leur suaire aux plis droits ; elle continue ce poëme de la forme, à laquelle les Grecs ont taillé de si belles odes dans le Paros et le Pentélique ; elle est l'anneau qui rattache le monde ancien au monde moderne, car l'esprit divin du paganisme respire encore en elle. Grâce à la statuaire, l'on se fait encore quelque idée de ce que doivent être les lignes et les contours de l'être le plus parfait de la création, et dont on a eu le temps d'oublier les purs types depuis que les dieux anthropomorphes de la Grèce sont tombés de leurs piédestaux sous les mains des barbares.

Les rares promeneurs qui errent dans les catacombes du musée, caves glaciales où les gardiens, pour ne pas mourir de froid, se cuisent sur des braseros, semblent éprouver, pour la plupart, en face de la nudité des statues, le même étonnement que leur causait naguère madame Keller en Vénus et en Ariane : on dirait qu'ils se trouvent face à face, pour la première fois, avec un animal inconnu. On lit sur la figure des plus naïfs une espèce de désappointement inquiet ; car, évidemment, ils ne se figuraient pas le corps humain fait ainsi : les rêves de beauté qu'ils avaient pu se

faire en regardant tourner les figures de cire dans la devanture des coiffeurs, ou bien en polkant avec quelque mince demoiselle au corsage de guêpe, se trouvent singulièrement désorientés.

L'avenir de la sculpture nous paraît être dans cette idée : maintenir, en dépit des tailleurs et des puritains, ce chaste et sacré vêtement de la forme, le seul habit que Dieu ait donné à l'homme dans le jardin édénique. Préservez cette image divine de la barbarie civilisée et du rigorisme iconoclaste. Il n'y a pas besoin pour cela de rétrograder jusqu'à la mythologie, bien que, pour notre part, nous n'ayons pas la moindre aversion pour les dieux antiques renouvelés par le sentiment moderne. Dix religions pourront se succéder sans ébranler en rien le pouvoir de Zeus, d'Hêrê et d'Aphrodite ; ils ont reçu leurs lettres de divinité de la main des poëtes et des sculpteurs ; les noirs sourcils de Zeus entraîneront toujours tout l'Olympe d'un froncement, et, quand il secouera sa chevelure ambrosienne, l'odeur céleste se répandra par toute la terre ; Homère l'a rendu immortel ; la prophétie de Prométhée est menteuse : aucun

Dieu ne détrônera Zeus. Phidias et Praxitèle ont fait de Vénus la maîtresse des siècles amoureux, et tant qu'il subsistera un morceau de notre planète, elle aura des adorateurs.

Un jeune sculpteur, M. Clésinger, qui est maintenant un grand sculpteur, et s'est du premier coup emparé irrésistiblement des artistes, des poëtes et de la foule, a eu cette hardiesse, inouïe dans le temps où nous vivons, d'exposer sans aucun titre mythologique un chef-d'œuvre qui n'est ni une déesse, ni une nymphe, ni une dryade, ni une oréade, ni une napée, ni une océanide, mais tout bonnement une femme.

Il a trouvé, cet audacieux, ce fou, cet enragé, que c'était là un sujet suffisant. Quelques amis, gens bien avisés, à qui l'on doit des remercîments, car sans cette précaution la statue eût été outrageusement refusée, lui conseillèrent d'enrouler autour de la jambe de sa figure un serpent quelconque, aspic, vipère, crotale; cela l'habillait toujours un peu et lui donnait des apparences historiques ou mythologiques capables d'influencer favorablement le jury. De la femme nue ce serpent faisait, pour les uns, une Cléopâtre, pour les

autres, un peu moins oublieux de leur Chompré et de leur Virgile, une Eurydice mourante ; sujet fort convenable, et que M. Lebœuf de Nanteuil a traité lui-même avec plus de talent que n'en mettent ordinairement à ce qu'ils font messieurs les membres de l'Institut.

Quoi qu'il en soit, la *Femme piquée par un serpent* (tel est le titre sous lequel elle est désignée au livret) a fait son entrée victorieuse au Louvre, et trouve le moyen de créer une foule dans cette salle ordinairement si déserte.

C'est que, depuis longtemps, la sculpture n'avait produit une œuvre si originale. — L'antique n'est pour rien dans cette figure étincelante d'une beauté toute moderne ; aucune Vénus, aucune Flore, n'ont à réclamer de bras ou de jambes à cette statue, ou plutôt à cette femme ; car elle n'est pas en marbre, elle est en chair ; elle n'est pas sculptée, elle vit, elle se tord ! Et n'est-ce pas une illusion ? elle a remué ! Il semble que si l'on posait sa main sur ce corps blanc et souple, au lieu du froid de la pierre, on trouverait la tiédeur de l'existence !

Elle est là répandue sur un lit de roses et de fleurs imperceptiblement teintées de carmin et de bleu, dans toute la fougue et l'abandon de sa pose voluptueusement violente; les reins cambrés, la tête renversée en arrière au milieu d'une nappe de cheveux qui ruissellent comme les flots d'une urne, le torse saillant et faisant ressortir la sublimité de ses seins orgueilleux, la hanche en relief, les flancs ployés, une jambe crispée et retirée à demi sous la morsure de l'aspic de bronze, l'autre allongée et l'orteil frémissant, le bras droit relevé au-dessus de la tête et le gauche tendu en arrière et froissant de ses doigts convulsifs les plis de marbre de la draperie.

Jamais sculpture plus réelle n'a palpité aux regards surpris. Si ce n'était pas du marbre, on croirait qu'une belle et superbe créature a été saisie et figée à son insu dans un moule magique à l'instant où quelque rêve charmant et terrible la faisait se tordre sous sa couche de plaisir et de douleur.

Ce corps frémissant n'est pas sculpté, mais pétri; il a le grain de la peau et la fleur de l'épiderme; les attaches des bras sont moites, attendries, vivantes; on y voit tressaillir les

muscles ; le collier de Vénus cercle de ses trois raies blanches ce col arrondi et gonflé de soupirs ; la gorge, aussi pure que celle de la Tyndaride encore vierge, a dans sa fierté étincelante toute la souplesse et l'élasticité de la nature, les veines y courent, la lumière la pénètre, elle vibre aux battements du cœur, et, quoique de Carrare, se soulève avec la respiration ; tous les détails du torse ont le même accent de vérité. Çà et là un petit pli, un méplat accusé à propos, une torsion de ligne, font douter qu'on ait devant soi une figure découpée d'un bloc à grand renfort de coups de maillet.

La tête, quoique délicieuse, et c'est là une ressemblance de M. Clésinger avec les artistes grecs du meilleur temps, n'attire pas d'abord l'attention. Le sujet, le drame, c'est le torse ; cassez-lui bras et jambes, décapitez-le, ce tronçon sublime ne s'emparera pas moins invinciblement de l'admiration : la Vénus de Milo est manchote ; qu'importe ! le torse antique amputé des quatre membres et acéphale, cela ne le diminue en rien. Quand l'art arrive à cette perfection, chaque fragment acquiert une valeur propre. Il n'est pas besoin que la statue

parvienne intacte à l'adoration de la postérité ; chaque morceau est la statue tout entière ; le génie devient comme la divinité, qui reste une en se divisant.

Cependant si vous faites le tour de la figure et que vous regardiez séparément la tête, vous êtes étonné et ravi de ce type, qui n'est ni grec ni romain et qui est charmant, de cette bouche entr'ouverte, de ces yeux mourants, de ces narines passionnées, de cette physionomie convulsive et douce, qu'agite un sentiment inconnu, de cet évanouissement voluptueux causé par l'ivresse du poison, philtre perfide, monté du talon au cœur, et qui glace les veines en les brûlant.

Un esprit méticuleux pourrait bien demander : Qu'exprimait-elle avant l'addition du serpent ? Nous ne saurions trop le dire. Eh bien, elle avait reçu en pleine poitrine une des flèches d'or du carquois d'Éros, le jeune dieu que craignent les immortels eux-mêmes, et elle se tordait sous l'invisible blessure !

M. Clésinger a par cette statue fait preuve d'une incontestable originalité. L'antiquité d'Athènes ou de Rome n'a rien à voir dans son œuvre ; la Renaissance non plus. Il ne procède

pas plus de Phidias que de Jean Goujon ; il ne ressemble pas le moins du monde à David, ni même à Pradier, ce païen attardé : peut-être avec de la bonne volonté lui trouverait-on quelques rapports avec Coustou ou Clodion, mais il est bien plus mâle, bien plus fougueux, bien plus violent dans la grâce, bien autrement épris de la nature et de la vérité. Nul sculpteur n'a embrassé la réalité d'une étreinte plus étroite ! Il a résolu ce problème, de faire de la beauté sans mignardise, sans affectation, sans maniérisme, avec une tête et un corps de notre temps, où chacun peut reconnaître sa maîtresse si elle est belle. Il n'a pas même pensé en faisant déshabiller son modèle à lui détacher du bras un bracelet à la mode cette saison-là, un bracelet figurant une grosse chaîne et fermé par un cœur en guise de cadenas.

Le buste de madame \*\*\* est un portrait coquettement ajusté, comme on en faisait aux époques galantes, où le déguisement de Diane ou de toute autre déesse donnait le prétexte de décolleter de belles épaules et de montrer une jolie poitrine un peu plus loin qu'on ne l'aurait fait sans cela.

Madame de Pompadour et madame de Parabère, si elles avaient pu voir le buste de madame\*\*\*, auraient sur-le-champ commandé le leur à M. Clésinger.

Ces cheveux, si bien plantés, si soyeux, si légers, aux ondes si moelleuses, au chignon si gracieusement noué sur la nuque, aux longs repentirs, qui se débouclent roulant des roses dans leur spirale ; ce ruban maladroit qui relève d'un côté une tunique négligente, et de l'autre la laisse tomber fort à propos pour un sein charmant, toute cette mollesse, toute cette grâce du marbre tendre comme un pastel, et surtout ce sourire plein de séduction, ce bel air d'enjouement, cette sérénité de la femme à qui les regards font une fête perpétuelle, les auraient décidées à donner à M. Clésinger le brevet de leur sculpteur ordinaire.

En effet, rien n'est plus charmant et plus vrai, plus simple et plus coquet que ce buste. — Pradier lui-même, à qui le paros obéit comme à son maître, ne manie pas le marbre plus librement et avec plus de souplesse que M. Clésinger ; — la cire la plus ductile ne se prête pas mieux aux caprices du pouce : cette dure matière qui, dans les mains des autres

statuaires, reste froide, blanche et criarde, et ressemble à du sucre taillé, caressée par M. Clésinger, devient blonde, chaude, transparente comme de l'agate ou de l'albâtre oriental ; il sait y faire pénétrer le jour et la vie.

On dit que le buste de madame \*\*\*, est fort ressemblant. Heureuse femme !

Les *Enfants de M. le marquis de las Marismas* ne sont pas, comme on pourrait le croire sur l'énoncé du titre, deux petits bonshommes en jaquette et en pantalon. M. Clésinger les a déshabillés hardiment et groupés en compagnie d'un levrier qui met la patte sur un lézard au pied d'un cep dont ils font ployer les branches.

Pour ceux qui connaissent les enfants de M. le marquis de las Marismas, les têtes sont des portraits d'une ressemblance parfaite ; pour ceux qui ne les connaissent pas, ce sont de fort jolies figures d'amours ou de petits génies. Le portrait de famille ôté, il reste un groupe d'un agencement heureux, d'un aspect agréable, qui peut orner un escalier monumental ou un jardin. M. le marquis de las Marismas y voit ses fils ; nous y voyons de jeunes corps

très-bien étudiés, d'un modelé rebondi, d'une grâce enfantine exquise. Le particulier ne nuit en rien au général.

Le buste de M. de Beaufort est une excellente chose. — Nous aimons moins la *Petite Néréide* apportant des présents ; ce doit être un ouvrage ancien de l'auteur, à une époque où il se cherchait encore. On sent qu'il hésite, qu'il tâtonne ; le ciseau est habile déjà, mais la pensée n'est pas nette. C'est du classique bizarre et tourmenté. Dans la *Femme piquée par un serpent*, le *buste de madame* \*\*\*, le *Groupe d'enfants*, M. Clésinger est complétement lui-même ; il a trouvé la voie qu'il ne doit plus quitter ; il a débrouillé ses vagues instincts, et compris ce qu'il voulait, chose plus rare et plus difficile en art qu'on ne le croit généralement.

La place de M. Clésinger est, dès à présent, marquée à côté de Pradier, auquel il ressemble par l'amour et le sentiment des grâces féminines, quoiqu'il en diffère dans l'expression. Pradier, nourri d'études classiques, a plus de style et moins de vérité. Dans ses figures si charmantes, ce n'est pas un mal, il y a toujours un peu de la nymphe antique ; à la réa-

lité parisienne il mélange inévitablement un peu d'art grec. M. Clésinger a rompu avec le passé. La beauté vivante, telle qu'il la voit et la sent, voilà ce qu'il veut rendre.

Nous sommes fâché que Pradier n'ait pas terminé la statue de la *Femme du roi Candaule*, que nous avons vue chez lui ébauchée dans une colonne de marbre de Paros, qui, après avoir soutenu l'attique d'un temple grec, se métamorphosait en corps charmant. La lutte eût été curieuse entre Nyssia et la femme au serpent. La Victoire aurait probablement tenu une couronne dans chaque main.

Cette année, Pradier, notre cher païen, notre bel artiste grec, s'est fait chrétien, catholique, ascétique, gothique presque. — Il a exposé une *Pieta*, un Christ sur les genoux de la Vierge, un Christ qui n'a pas l'air d'Adonis blessé sur les genoux de Vénus, un vrai Christ, pauvre, maigre, souffreteux, archaïque et byzantin; une vraie mère de douleurs qui laisse tomber des larmes de ses yeux blancs.—Nous n'en revenions pas, et, malgré le livret, nous n'aurions pas cru que ce groupe fût de Pradier, s'il n'avait pas signé son nom dans les chairs et les draperies, avec ce ciseau si net,

si habile, si précis, qui le fait toujours reconnaître.

Deux statues tumulaires, une de la petite mademoiselle de Montpensier, l'autre du jeune duc de Penthièvre, composent l'exposition funèbre de M. Pradier. Ces deux figures, commandées pour la chapelle de Dreux, sont entendues dans le goût du moyen âge, auquel il faut toujours revenir en fait de tombeaux et de représentations sépulcrales; elles sont couchées sur une lame, les pieds et les mains jointes. La tête de mademoiselle de Montpensier a une langueur enfantine et une grâce morte très-touchante, c'est peut-être le morceau où Pradier a mis le plus de tendresse et de sentiment. Les bustes de MM. Auber et de Salvandy sont d'une ressemblance parfaite et d'une exécution irréprochable.

Tout cela n'empêche pas que nous eussions voulu le voir arriver à la bataille avec quelque *Phryné* ou quelque *Poésie* légère; il a trop sacrifié aux dieux de l'Olympe pour que les habitants du paradis lui soient bien favorables.

Voici encore une *Femme mordue par un serpent*, pas à la jambe, mais au bras. Pour celle-là, il n'y a pas d'incertitude possible, c'est

bien une Cléopâtre authentique. M. Daniel ne nous tend pas de piéges : l'aspic s'élance bien, comme le rapporte Plutarque, d'un panier de fruits dont la reine écarte les feuilles ; d'ailleurs, à ce diadème royal, à ces formes majestueuses, à ces coussins historiés d'ornements qu'on retrouverait sur les obélisques, il n'y a pas moyen de s'y tromper.

Le haut du corps de Cléopâtre est nu, comme le veulent les lois de la statuaire antique, lorsqu'on représente un dieu ou une personne de race supérieure, et montre les contours fermes et puissants d'une beauté énergique ; les jambes et les cuisses s'enveloppent dans une draperie assez noblement ajustée ; les défauts de cette figure, qui ne manque pas d'une certaine sévérité d'aspect, sont la lourdeur des formes et l'absence d'expression de la tête, belle, mais froidement régulière.

L'*Amour et Psyché*, de M. Ottin, montre qu'à la force l'artiste sait joindre la grâce et la délicatesse.

La ravissante miniature que ce groupe de Psyché et l'Amour, qu'on pourrait mettre sous globe comme un bouquet de filigrane ou un navire d'ivoire aux merveilleux cordages ! Cette

sculpture naine et qui ferait un groupe superbe pour le jardin du roi de Lilliput, est pourtant ciselée de la même main qui tailla les flancs robustes de l'Hercule. L'Amour, les ailes émues et palpitantes, se penche plein d'anxiété vers la pauvre Psyché, qui, malgré la défense expresse, ou peut-être à cause de cela, a ouvert la boîte fatale que Vénus l'envoie chercher aux enfers. L'infortunée, suffoquée par la noire vapeur qui s'échappe de ce coffret, s'est évanouie dans une pose pleine de morbidesse et d'abandon. Ces figurines, hautes de quelques pouces, ont l'élégance et le style qui manque à bien des compositions colossales.

Au moins, voilà une sculpture avec laquelle on peut cohabiter, et qui ne demande pour socle qu'une console ou une tablette de cheminée, et qui ne passera pas comme une bombe à travers les plafonds, car la statuaire est restée jusqu'à présent un art de rez-de-chaussée.

La *Leucosis*, quoique plus grande de beaucoup, n'affecte pas des proportions gigantesques et ne dépasse pas la taille de demi-nature. Comme elle est gracieusement couchée dans la valve de la coquille qui lui sert de

barque, et comme elle livre avec un joli mouvement aux lutineries du zéphyr l'écharpe dont elle s'est fait une voile ! De légers filaments roses, d'imperceptibles rayures d'or, ravivent à propos la blancheur du marbre, et donnent à l'aspect une gaieté qui ne dépasse pas les limites de la sculpture.

Le jury a refusé à M. Ottin un buste de Fourier d'une grande ressemblance, d'un beau caractère et d'une exécution savante; — on n'ose chercher les motifs d'une pareille exclusion, ils sont par trop honteux ou par trop ridicules. Avait-on peur que cette austère tête de marbre convertît en phalanstère les galeries du Louvre?

Puisque nous en sommes à la statuaire-miniature, parlons du petit groupe de chartreux de M. Pascal; on n'est pas plus vrai, plus naïf, plus bonhomme, comme on s'exprime en argot d'atelier ; il semble qu'on entende ce que se disent ces moinillons, causant sans doute de théologie ou de scolastique. Si M. Pascal avait à sculpter les stalles d'un chœur dans quelque cathédrale ou dans quelque couvent, il pourrait se placer à côté de Berruguete, de Verbruggen et de Cornejo Duque.

Une bonne et consciencieuse figure, d'une savante anatomie, d'un profond sentiment religieux, c'est *le Christ au tombeau*, de M. Bion. Ce Christ, exécuté en pierre, rappelle vaguement celui de Philippe de Champagne ; mais la différence entre les deux arts est assez grande pour que l'originalité de M. Bion n'y perde rien. M. Bion, parmi les statuaires qui se sont voués exclusivement à l'art catholique, nous paraît un des plus méritants : il a su garder une réalité suffisante et ce qu'il fallait d'art dans ses sculptures pieuses, pour éviter les extravagances archaïques et byzantines, et ne pas faire, sous prétexte de renoncement aux vanités mondaines, des fétiches émaciés, plus appropriés aux pagodes de l'Inde qu'aux églises chrétiennes.

M. Jouffroy n'a qu'un buste ; mais il vaut une statue : c'est le portrait d'une jeune femme, madame A. H., — une tête charmante d'une grâce incisive et rare. — Petit front grec baigné par des cheveux en ondes, doux et rebelles à la fois ; regard vif et voilé, nez d'une arête fine, presque transparent, avec des narines qui palpitent ; bouche tendre, où voltige un sourire moqueur ; menton ferme,

où le doigt des Grâces a indiqué une fossette, sans la creuser ; ovale effilé, aux pommettes minces ; col frêle et souple qui semble ployer sous l'opulente natte de cheveux qui s'enroule à la nuque ; telle est cette figure, qu'on prendrait pour l'Amour antique, copié par Léonard de Vinci, avec un tour plus féminin et une grâce plus malicieuse. Le buste de madame A. H. est ressemblant. Nous ne faisons pas d'autre éloge à M. Jouffroy : nous n'en trouverions pas de plus flatteur.

Le buste d'Étienne et celui de madame ***, l'un colossal, l'autre petit, de M. Vilain, montrent chez l'auteur une grande aptitude à saisir les ressemblances sans nuire au style, et en restant dans les conditions de l'art. — Nous avons vu de lui un buste de madame V. H... très-exact et très-beau, qui, probablement, figurera en marbre à la prochaine exposition.

Citons l'*Enfant jouant avec des coquillages*, de M. Klagmann, charmante étude pleine de finesse et de naturel ; un beau buste de femme, de M. Simart ; un *Siegfred* en bronze, de M. Hartung, commandé par le roi de Prusse pour le château de Stolzenfels. — Une statue tumulaire, de M. Barre ; une *Fileuse*, de

M. Lenglet, et profitons des lignes qui nous restent pour décrire et célébrer l'admirable vase en argent repoussé, de M. Vetche.

Ce vase est, avec la statue de M. Clésinger, le morceau le plus admiré de la sculpture. M. Vetche, l'histoire est assez singulière, a été tenu longtemps en tutelle par un brocanteur, un marchand de bric-à-brac et d'antiquités, qui lui faisait copier des boucliers, des aiguières, des armures, des nielles, des orfévreries de la renaissance, et qui vendait ces imitations des prix exorbitants aux amateurs assez éclairés pour s'y tromper. Les œuvres anonymes de M. Vetche peuplent les cabinets et les musées des souverains, où elles vont doubler de valeur quand on saura qu'elles sont de lui et qu'il voudra bien les signer.

Son vase en argent repoussé est une chose merveilleuse, à mettre à côté sinon au-dessus des plus achevées ciselures de Benvenuto Cellini : il représente les Titans foudroyés par Jupiter. Le dieu à cheval sur son aigle, les cheveux flottant en arrière, secoue une poignée de foudres avec un geste qui rappelle celui du Christ dans *le Jugement dernier* de Michel-Ange, et forme le couvercle du vase.

Sur chaque face, dans un bas-relief de demi ronde-bosse, les géants essayent d'escalader le ciel, entassant Ossa sur Pélion. Vains efforts ! les rochers les écrasent, le tonnerre les déchire et les dévore ; leur colossale ambition n'aboutit qu'à une chute immense ; ils s'élançaient vers la lumière, et retombent dans l'ombre.

Ces Titans, ce sont les passions, les vices, les puissances malfaisantes, qui ne sauraient prévaloir contre le bon principe. Défaite des Titans, précipitation des anges, création de l'enfer antique et moderne, refoulement des esprits immondes aux régions inférieures, la victoire du bien sur le mal, tout cela se trouve clairement symbolisé sur ce vase de deux pieds de haut, où les imaginations de Michel-Ange, de Benvenuto et de Franz Floris s'entremêlent à travers une inépuisable fantaisie d'arabesques. — Le salon de 1847, qui a produit MM. Couture, Clésinger, Gérôme, Vetter et Vetche, doit être marqué d'une pierre blanche !

FIN

# TABLE

I. — Considérations préliminaires. — Artistes refusés ou absents. 5

II. — Peintres d'histoire. — M. Thomas Couture. 8

III. — Le *Sabbat des Juifs à Constantine*, tableau refusé de M. Théodore Chasseriau. — MM. Gérôme, — Horace Vernet, — Ziégler, — Laëmlein, — Hippolyte Flandrin. 21

IV. — MM. Eugène Delacroix, — Papety, — Chérolle, — Appert, — Duvoau, — Lenepveu, — Fernand Boissard. 43

V. — MM. Devéria, — Lefebvre, — Bigand, — Ronot, De Laborde, — Cals, — Gariot, — Brisset, — Froment-Delormel, — Barrias, — Rudolphe Lehmann, — Henri Lehmann, — Alexandre Hesse, — Robert Fleury, — Emmanuel Thomas. 65

VI. — Peintres de grace et de fantaisie. — MM. François et Hermann Winterhalter, — Muller, — Diaz, — Longuet, — Besson, — Baron, — Isabey, Vidal. 87

VII. — Peintres d'églogues et de bucoliques. — MM. Camille Roqueplan, — Adolphe Leleux, — Penguilly-L'Haridon, — Armand Leleux, — Hédouin. 109

VIII. — Suite des Bretons. — Peintres de genre et d'épisodes. — MM. Guillemin, — Luminais, — Fortin, — Verdier, — Vetter, — Lessore, — Duveau, — Millet, — Gendron, — Alfred Arago, — Glaize, — Haffner, — Jacquand, — Lorsay, — A. Guignet, — Yvon. 131

IX. — Peintres de portraits, de chasses et d'animaux. — MM. Hippolyte Flandrin, — Henri Lehmann, — Couture, — Verdier, — Tissier, — J. B. Guignet, — Pérignon, — Dubuffe, — Champmartin, — Picou, — Bonvin, — Jollivet. — Mesdemoiselles Lepeut et Gautier. — MM. L. Viardot, — Jeanmot, — Passot, — Maxime David, — Pommayrac. — Madame Bernard. — Mademoiselle Nina Bianchi. — MM. Théophile Kuwiatkowski, — Frédéric Becker, — Tourneux, — Landelle, — Hamman, — Jollivet, — Raden Saleh-ben-Jagyia, — Leullier, — Rousseau. — Mademoiselle Rosa Bonheur. — M. Kiorboë. 153

X. — PEINTRES DE PAYSAGES ET DE MARINE. — MM. Paul Flandrin. — Corot, — Émile Lapierre, — Desgoffe, — Bellel, — Gaspard Lacroix, — les deux Salzmann, — Flers, — Jules André, — Hoguet, — Charles Leroux, — Théophile Blanchard, — Michel Bouquet, — Thierry, — Anastasi, — Jules Grenier, — Brissot de Warville, — Boyer, — Buttura, — Charles Collignon, — Balfourier, — Coignard, — Lorentz, — Damis, — Lepoitevin, — Granet, — Bellangé, — Biard, — Gudin, — Durand-Brager, — Mayer, — Joyant, — P. Thuillier. — Mademoiselle Louise Thuillier. — MM. Baccuet, — Frère, — Fromentin, — Karl Girardot, — Borget. 173

XI. — SCULPTURE. — Clésinger, — Pradier, — Daniel, — Ottin, — Pascal, — Bion, — Jouffroy, — Klagmann, — Simart, — Hartung, — Barre, — Lenglet, — Vechte. 198

www.ingramcontent.com/pod-product-compliance
Lightning Source LLC
Chambersburg PA
CBHW071530220526
45469CB00003B/713